BANKSY

國家圖書館出版品預行編目資料

Wall and Piece：塗鴉教父Banksy官方作品集
班克西（Banksy）著；陳敬旻譯 · ── 初版 ·
 ──新北市：大家出版：遠足文化發行，2011.10印刷
 面；　公分 · ──（Art；09）
譯自：Wall and piece
ISBN 978-986-6179-22-8（平裝）

1. 壁畫　2. 公共藝術　3. 作品集

948.91　　　　　　　　　　　　　　100017213

ART 09
Wall and Piece

作者／班克西（Banksy）
譯者／陳敬旻
封面設計／王志弘
版面設計／Jez Tucker
版面設計中文化／王志弘、徐鈺雯
責任編輯／賴淑玲

社長／郭重興
發行人兼出版總監／曾大福
編輯出版／大家出版
E-mail／muses@sinobooks.com.tw
發行／遠足文化事業股份有限公司
地址／231新北市新店區民權路108-2號9樓
客服專線／0800-221-029
傳真／02-8667-1851
郵撥帳號／19504465
戶名／遠足文化事業股份有限公司
法律顧問／華洋國際專利商標事務所 蘇文生律師

印製／成陽印刷股份有限公司
定價／500元
初版一刷／2008年6月
初版八刷／2014年4月

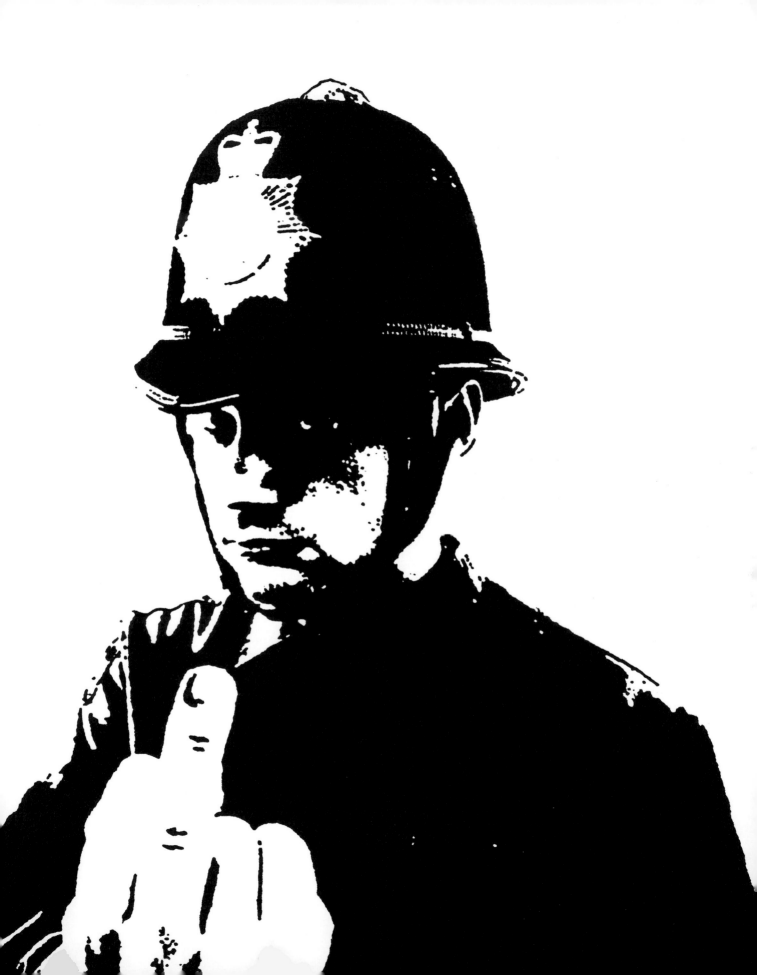

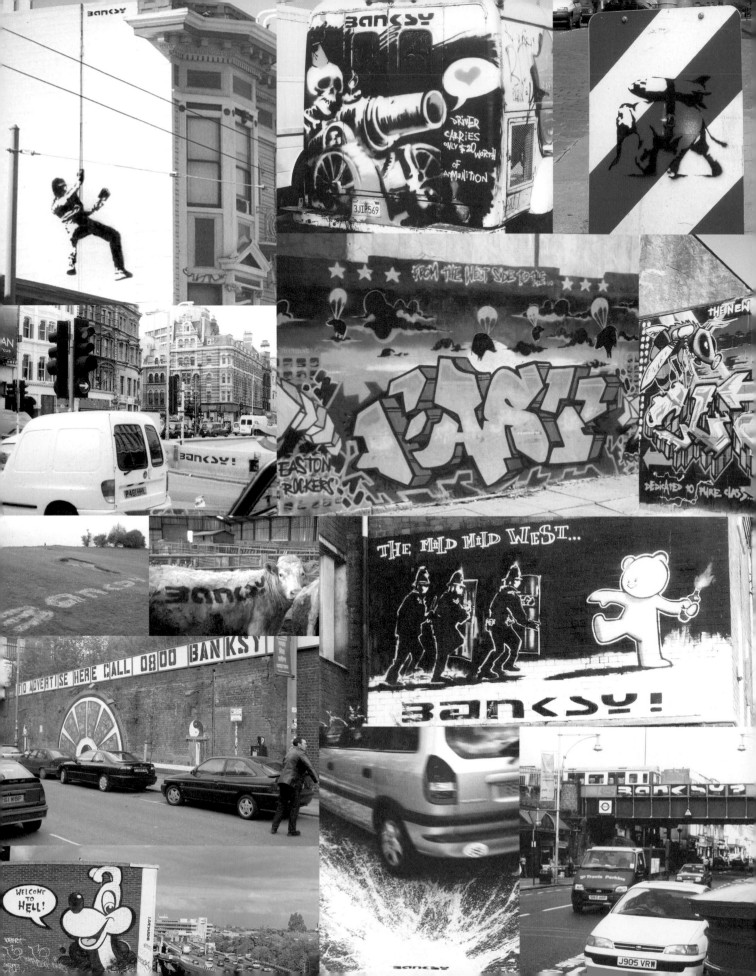

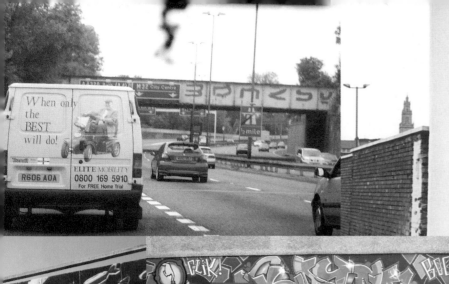

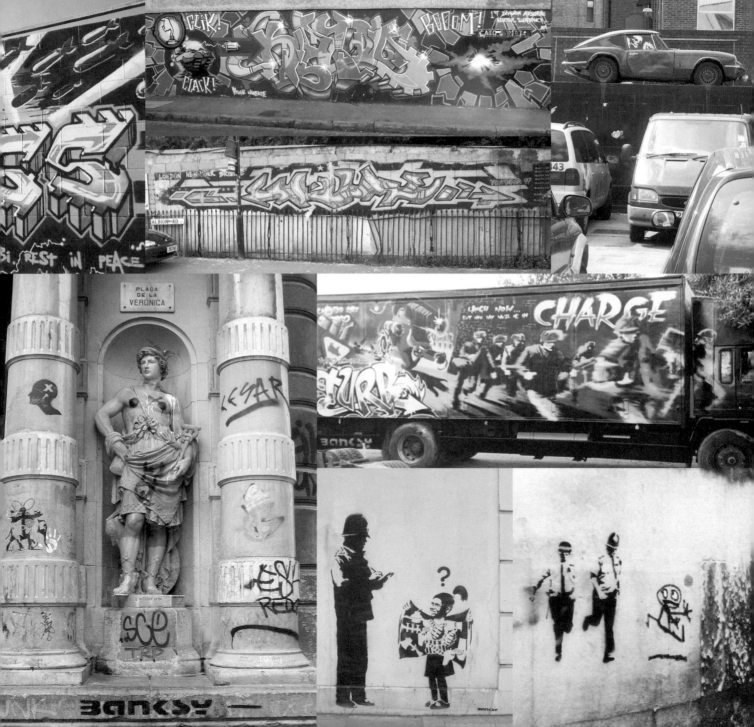

WALL AND PIECE

BANKSY

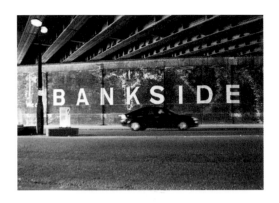

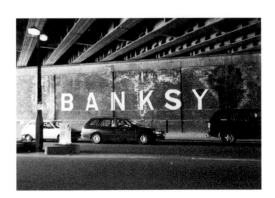

12分鐘，2001年，倫敦，河岸區（Bankside）

我要講真心話，所以不會花太多時間。
不管他們怎麼說，塗鴉不是最粗俗的藝術形式。
雖然你可能得在晚上偷偷摸摸地行動，向媽媽撒謊，
但在現有的藝術形式中，塗鴉其實還比較誠實。
沒有菁英主義，不會自吹自擂，展示在鎮裡最好的牆上，也不會讓人因門票價格而卻步。
牆一向是發表作品最好的地方。

管理我們城市的人不了解塗鴉，因為他們認為，
凡事除非有利可圖，否則就無權存在。這種想法真是不足取。
他們說塗鴉會嚇到人，是社會衰敗的象徵。
但這世上只有三種人會覺得塗鴉是危險的：政客、廣告商、塗鴉畫家。
在建築物和公車上塗了斗大標語的公司，才是真正破壞社區景觀的凶手。
除非我們買他們的東西，否則他們就會想盡辦法讓我們覺得自己很不像話。
他們巴不得能從每個買得到手的平面上衝著我們的臉大聲喊出他們的訊息，
卻還不許我們回話。
那好，他們開了戰，我們就選擇牆壁作為反擊的武器。

有些人變成警察，是因為他們想讓世界變成更好的地方。
有些人變成破壞狂，是因為他們讓世界變成更好看的地方。

所有藝術家都準備要為自己的作品受苦，但為什麼只有那麼一點人準備好要去學作畫？

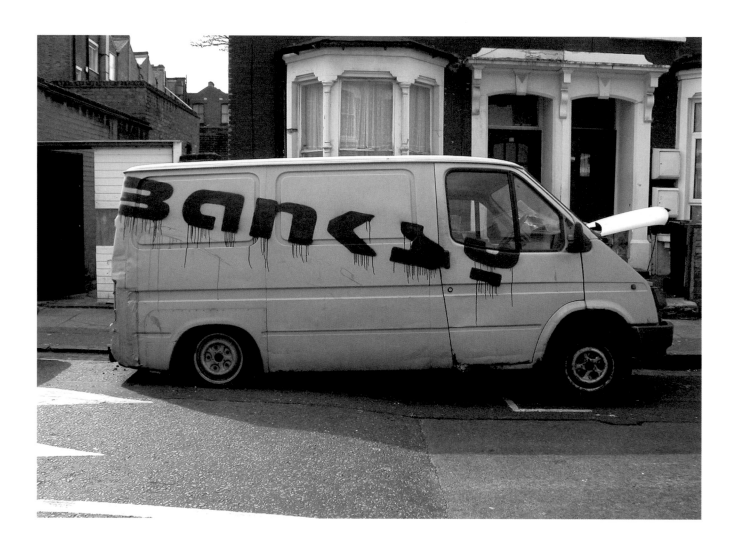

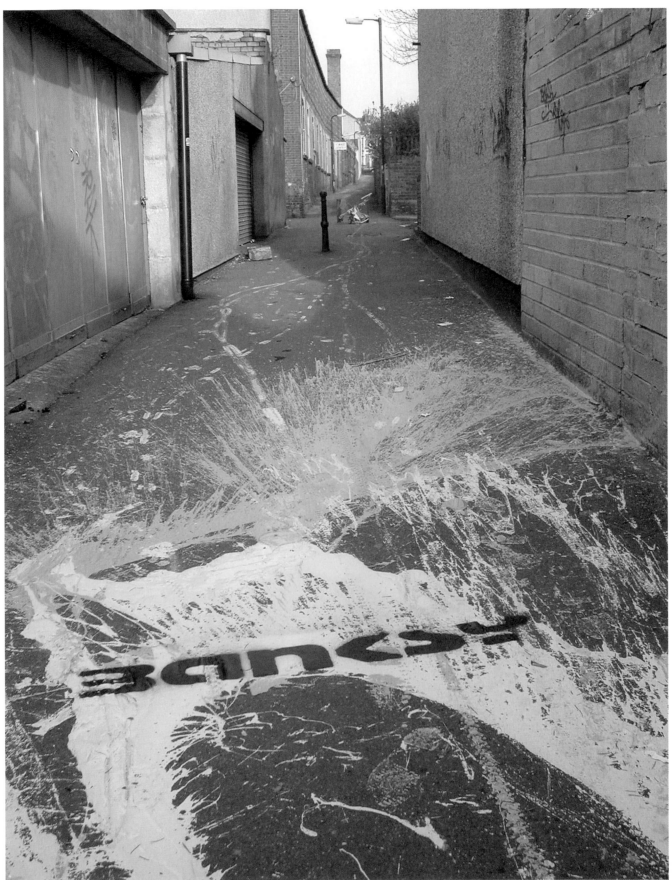

MONKEYS

在十八歲那年，我花了一個晚上想用銀色的泡泡大字體在火車上塗上「又誤點了」。
英國的交通警察出現，我火速衝向荊棘叢裡逃跑，還扯破了衣服。
其他同夥順利跑到車廂上，消失得無影無蹤，
所以我就在垃圾車下躲了一個多小時，全身沾滿引擎漏出的油。
我躺在那裡，豎起耳朵聽鐵軌上警察的動靜，突然間我領悟了：
我必須把塗鴉的時間減半，要不就乾脆放棄。
我盯著油箱底盤上的模版牌子，發現我可以模仿那種形式，讓每個字母高達三呎。
我終於回家，爬到床上，躺在女朋友的身邊。
我告訴她，那天晚上我獲得靈啟。
她叫我不要再嗑藥了，因為那對心臟不好。

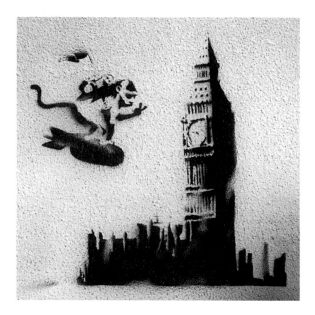

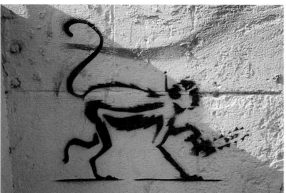

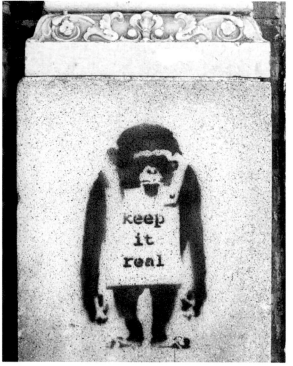

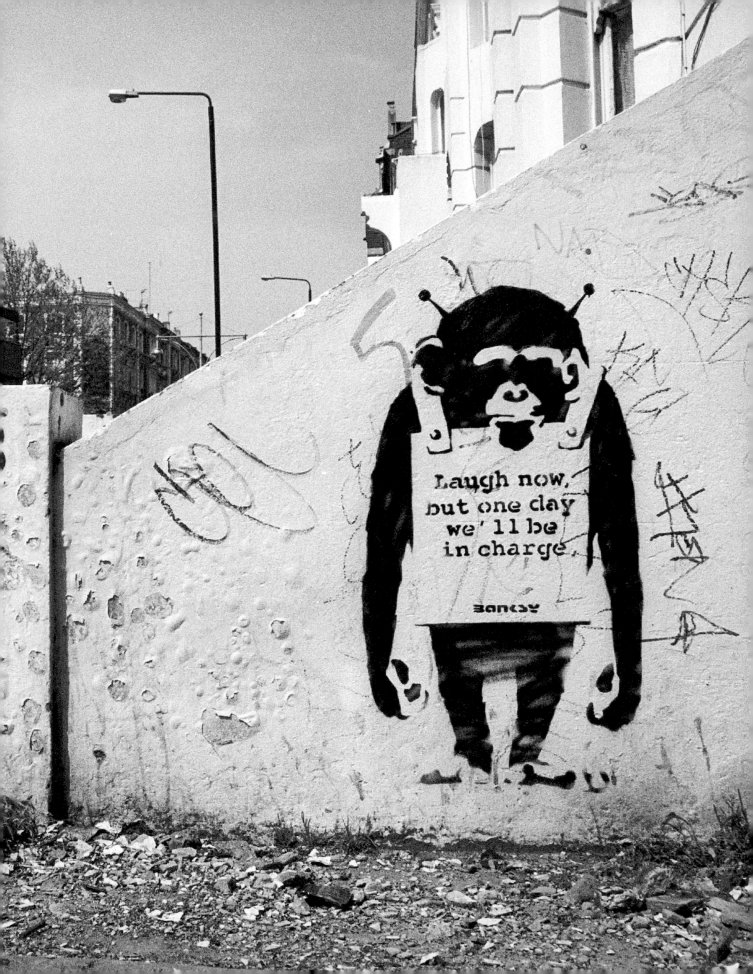

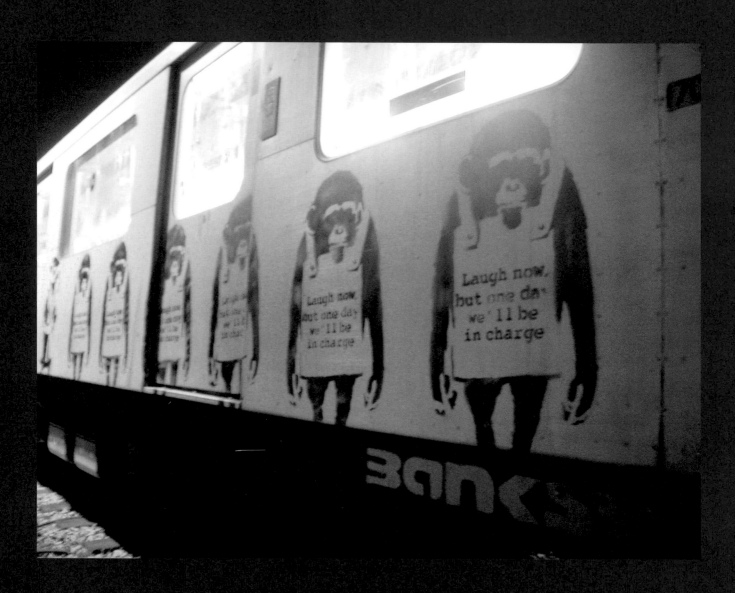

20分鐘，2002年，倫敦，地鐵綠線

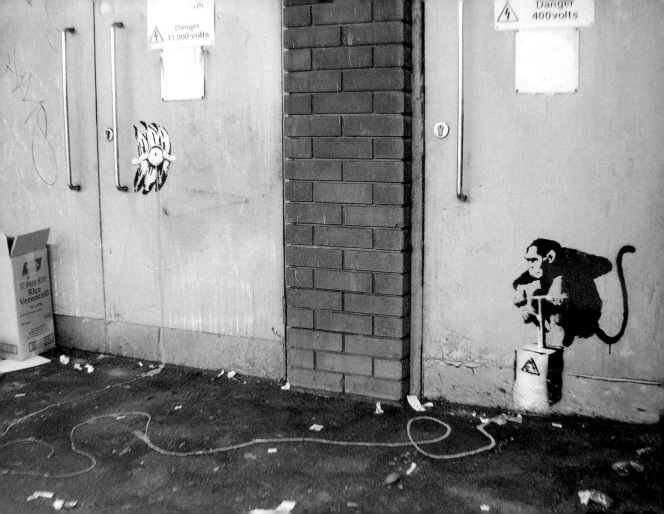

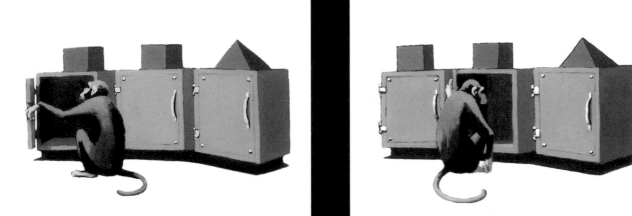

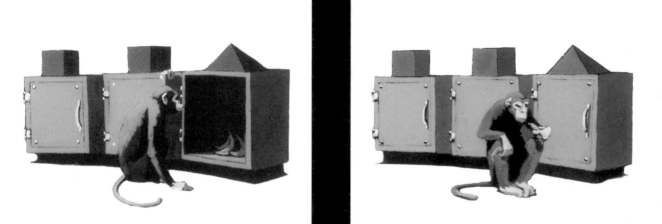

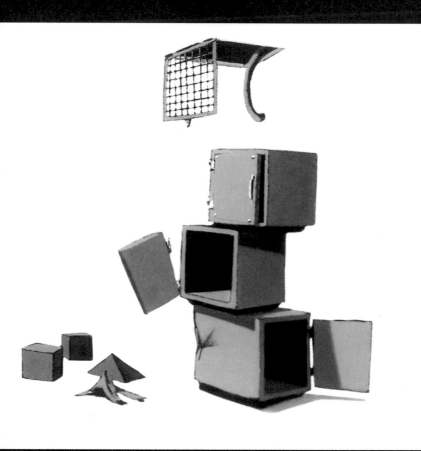

很多人從來不用他們的原創精神，因為沒人叫他們用。

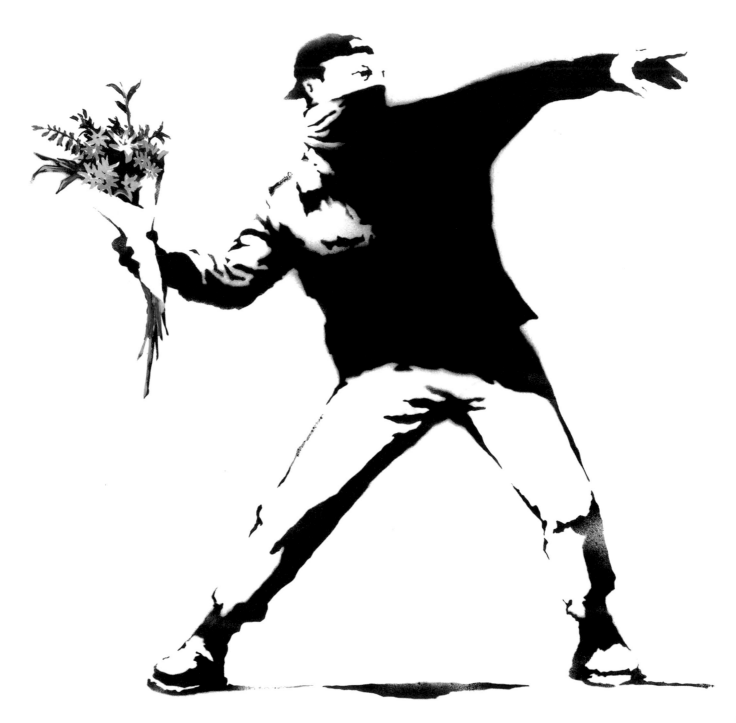

羅馬尼亞總統希奧塞古的腐敗殘暴統治在全球惡名昭彰。

他的殘酷政府多年來專斷執政，無情摧毀了各種反動的跡象。

1989年十一月，他在黨部大會的支持者為他起立鼓掌四十次，

他再度當選總統，任期再添五年。

十二月二十一日，西部城市Timisoara為了聲援一位新教徒神職人員而爆發小暴動，

驚動了總統。經勸說後，總統在首都布加勒斯的公開集會中發表演說。

群眾裡有個獨行俠叫Nica Leon，對希奧塞古深惡痛絕，

也痛恨他令大家過著如此恐怖的日子，便開始大聲疾呼要支持Timisoara的革命。

他高喊「Timisoara萬歲」，而他周圍那些始終順從的群眾還以為是什麼新的政治口號。

他們也開始吶喊，直到他叫出「打倒希奧塞古」，他們才發覺大事不妙。

他們都嚇到了，拚命拉開和他的距離，丟下手裡的旗幟。

一陣你推我擠，掛著旗子的木棒紛紛被踩斷，婦女也開始尖叫。

接踵而至的驚慌聽起來像下台的噓聲。

作夢也想不到的事情發生了。希奧塞古站在露台上，滑稽地僵立不安，嘴巴又張又闔。

連官方攝影機也嚇得搖晃不定，接著保安頭子迅速穿過露台走向希奧塞古，

低聲說：「他們要進來了。」麥克風開著，這句話大家都聽得一清二楚，

還隨著現場廣播傳遍全國。

這就是革命的開始，不到一個禮拜，希奧塞古便死了。

來源：約翰・辛普森，BBC新聞

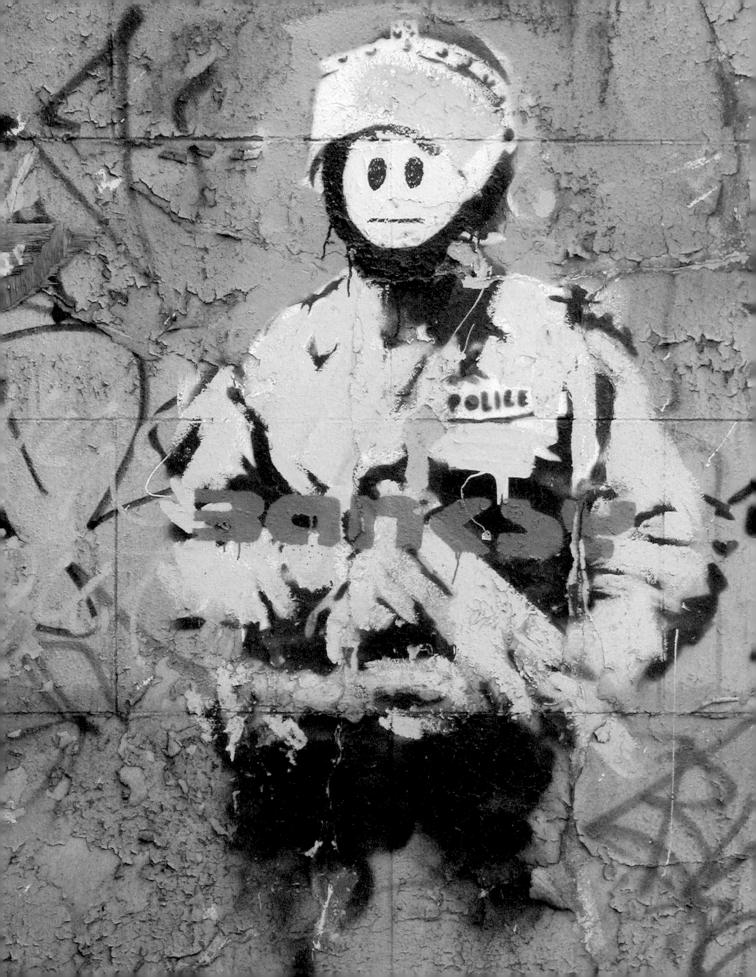

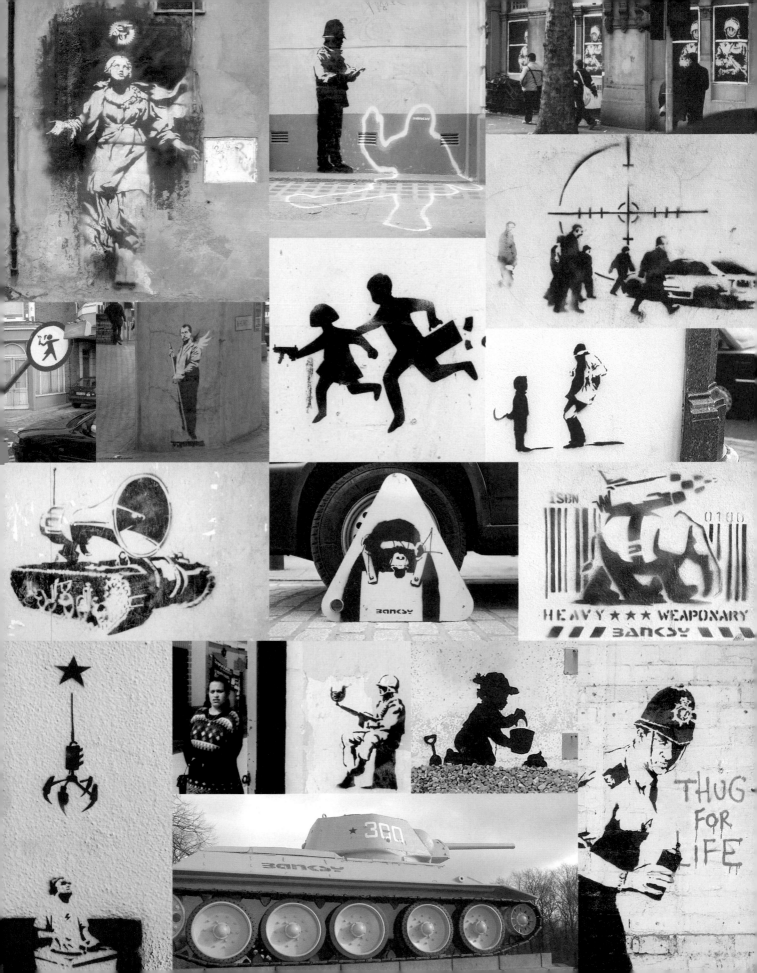

手持火箭筒的蒙娜麗莎，
2001年，蘇活區。
後經不知名人士改為賓拉登，
兩天後遭到清除。

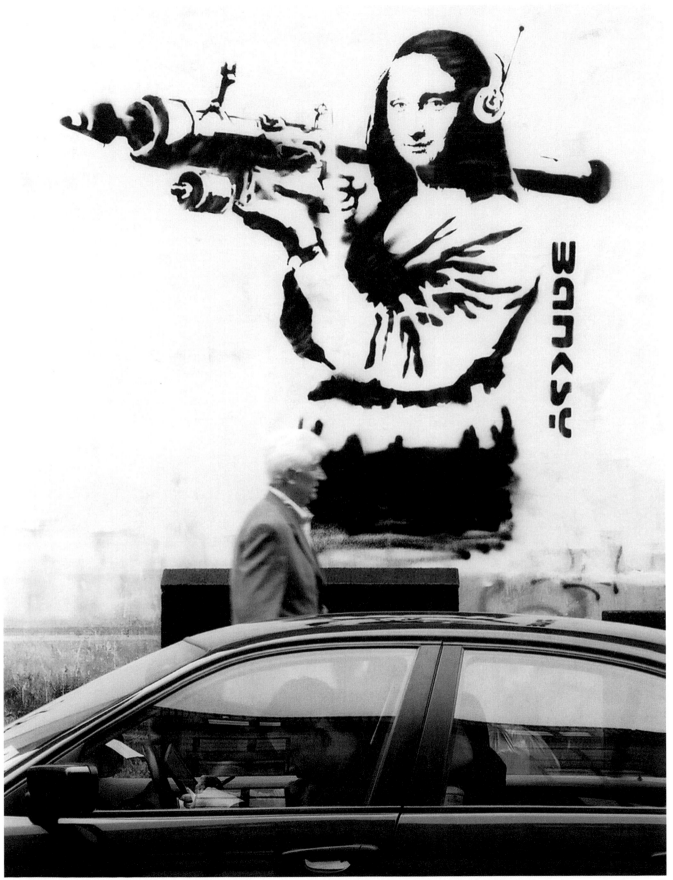

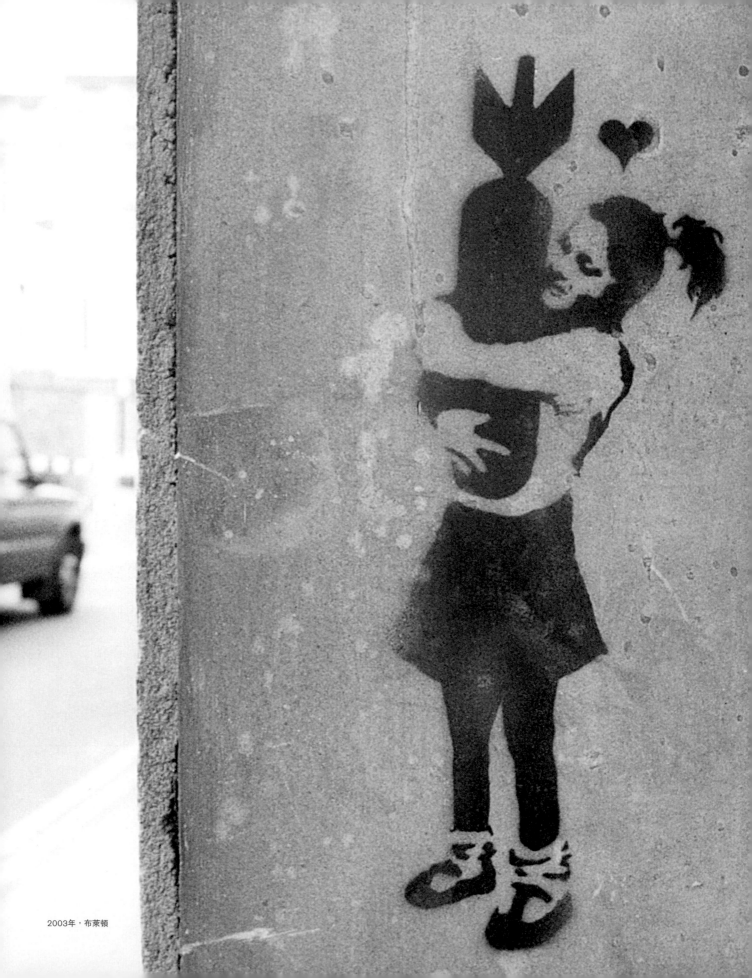

2003年，布萊頓

人要有很大的膽識
才能在西方民主中挺身而出，
匿名呼籲一些其他人不相信的事，
如：和平、正義、自由。

COPS

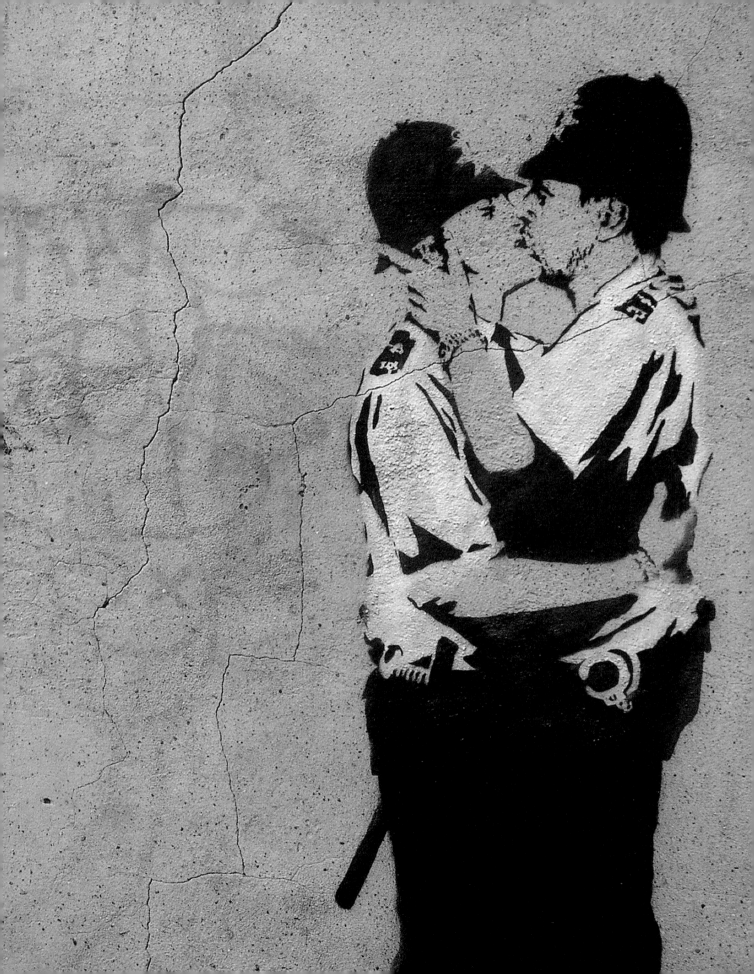

有條規則沒有例外，那就是每個人都認為自己是規則裡的例外。

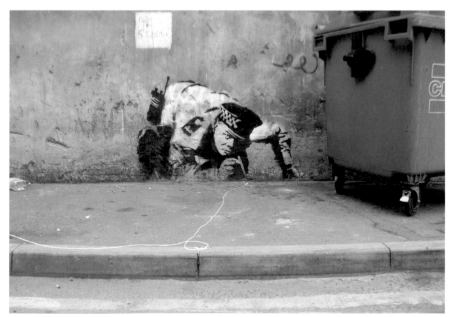

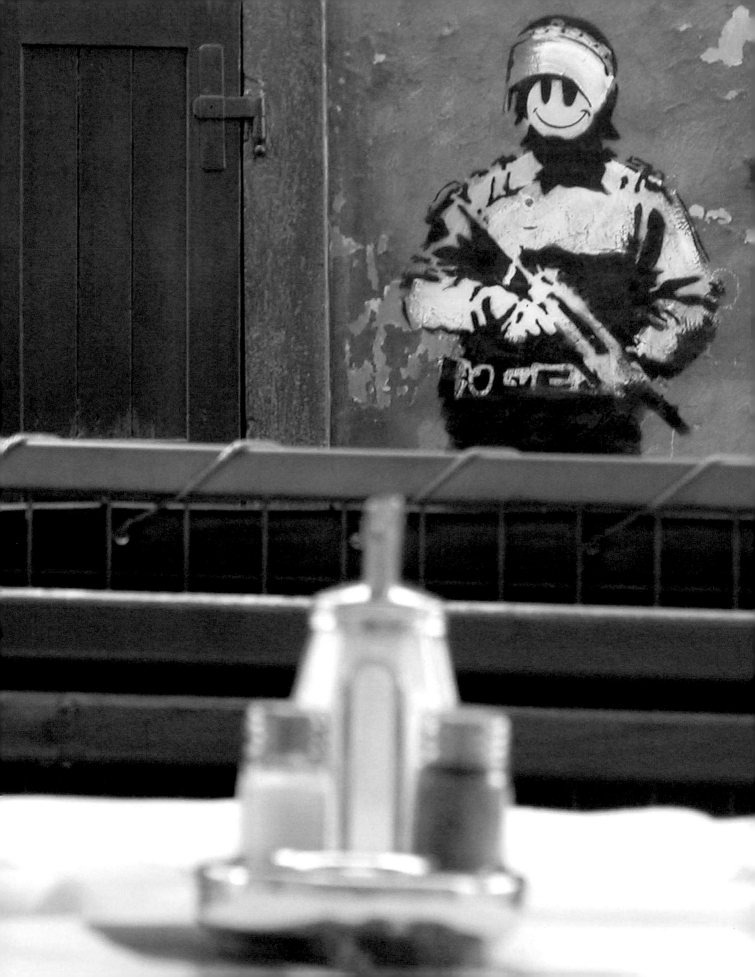

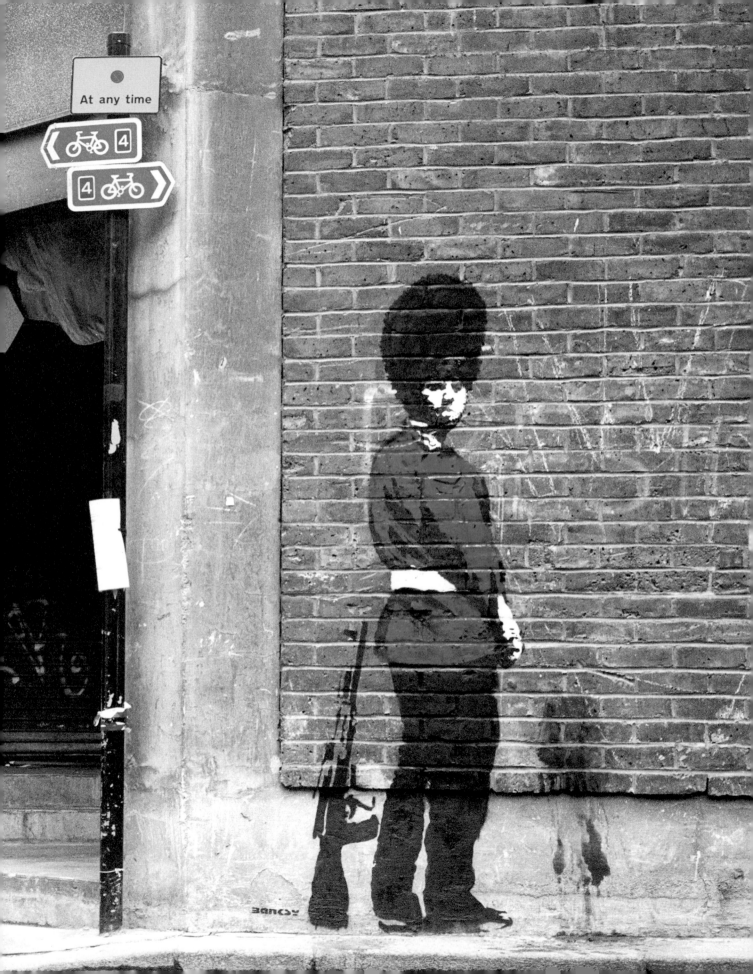

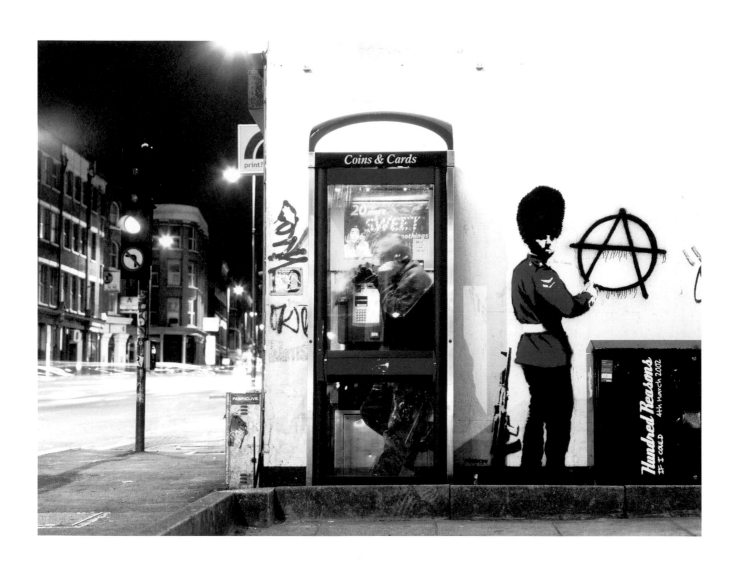

2002年，倫敦，溝岸區（Shoreditch）

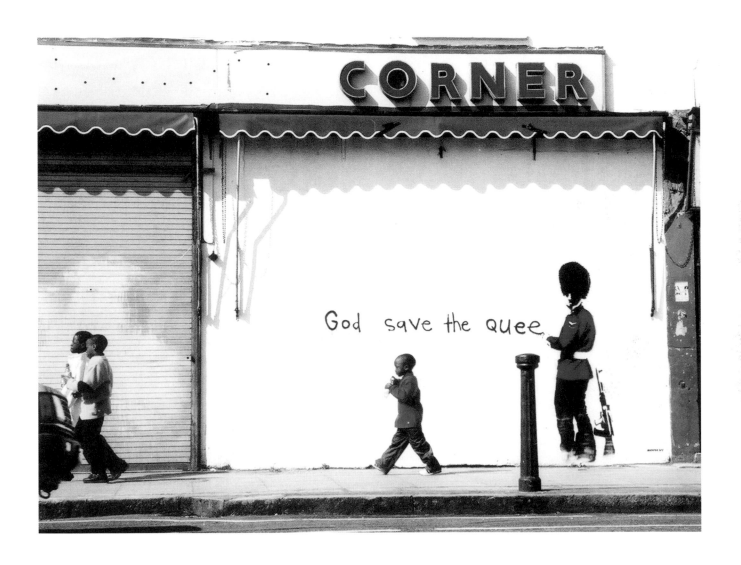

快樂直昇機，2003年濱岸區。由油炸鍋提供燒煙機的效果。

HAVE A NICE DAY

FRANCO'S FISH & CHIPS
G
Tel. 0171· 253 7764
TAKEAWAY

CHIPS
AWAY

基於心理因素，警察和警衛戴的帽子，帽簷都比眼睛低。

顯然眉毛的表情非常豐富，因此把眉毛蓋起來，人會顯得更具權威。

往好的一面想，那表示警察更難看到高出地面六呎以上的東西，要在屋頂和橋上作畫就容易多了。

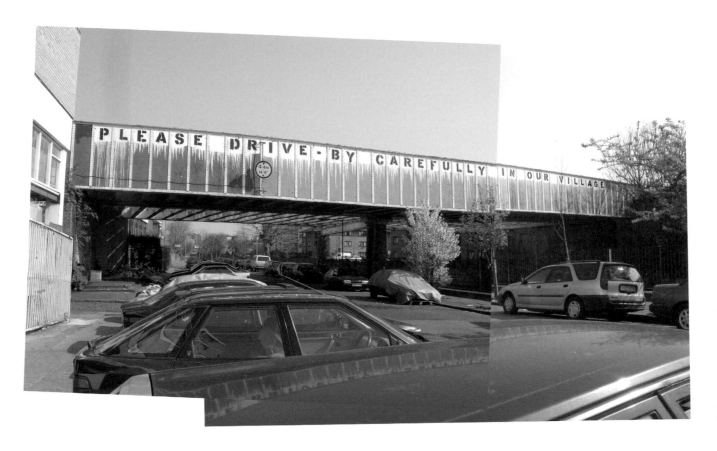

2003年，倫敦，哈克尼區，治安不良地段（Murder Mile Hackney）

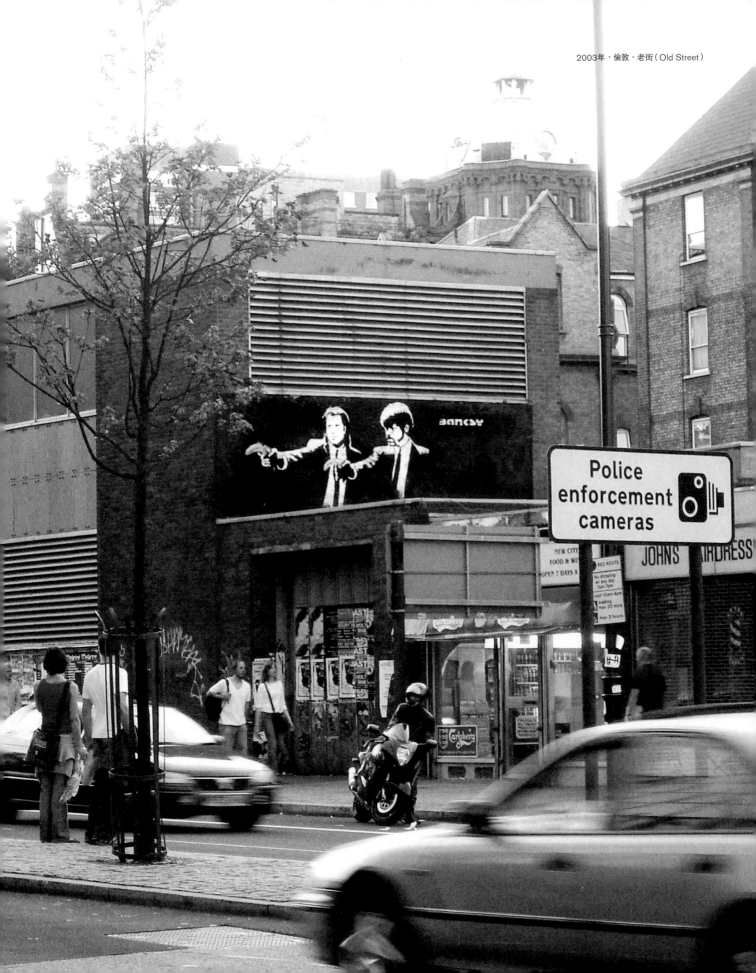

2005年，老街

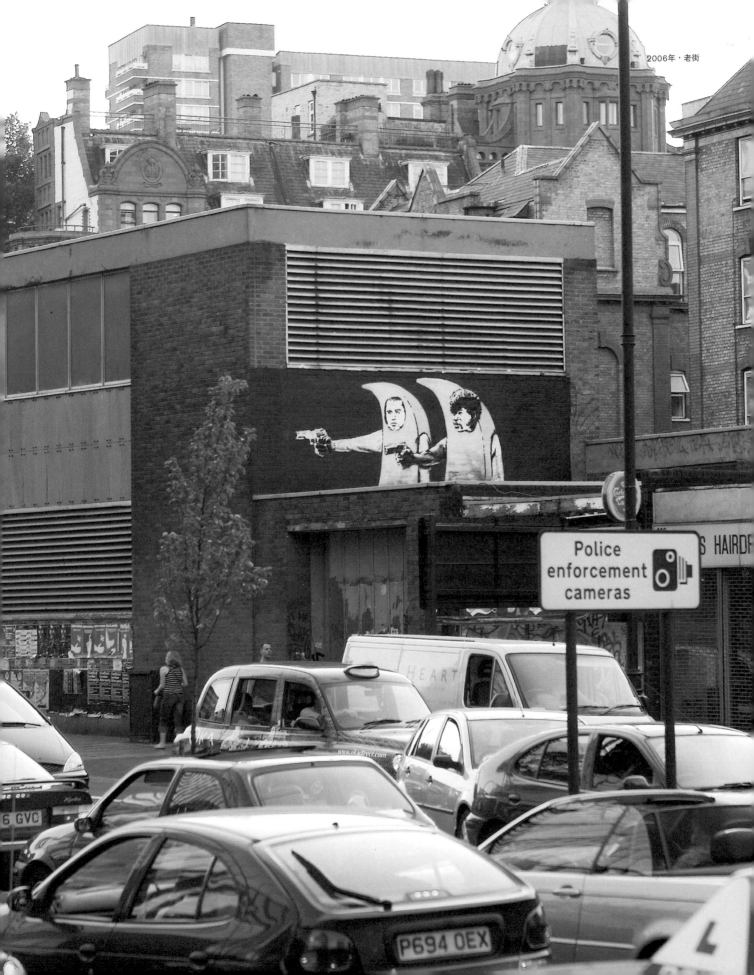

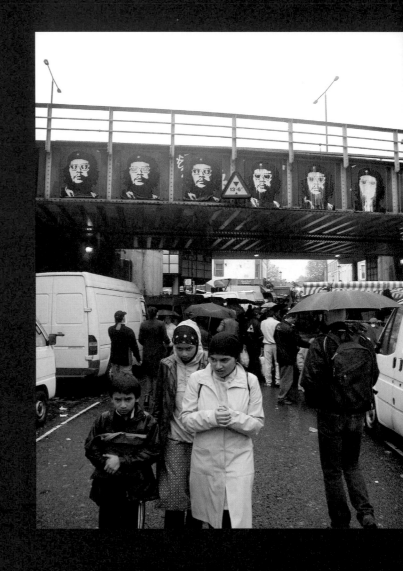

THIS REVOLUTION IS

FOR DISPLAY PURPOSES ONLY

本革命僅供展示之用

夏天，星期二的晚上，倫敦西區，我想在橫跨波特貝羅路的鐵路橋上畫幾張海報，
展現革命偶像切‧格瓦拉從畫面上漸漸滴落的樣子。
橋下的市場每週六都販賣切‧格瓦拉的T恤、手提包、圍兜和鈕釦徽章。
我想設法透過沒完沒了的偶像回收再利用，表達偶像的回收再利用是沒完沒了的。
大家似乎都以為，只要打扮得像革命人士，實際行為就不必像革命人士。
我大約在凌晨四點爬上橋，四周原本安靜祥和，後來有兩輛車慢慢開了過來，停在街上。
我放下手邊的黏貼，從橋邊透過灌木叢觀望一番。
過了幾分鐘都沒有動靜，我覺得沒問題，可以繼續作畫了。
我畫到第五張海報時，聽到一聲巨響和木頭的爆裂聲。
有一輛車從街上倒車，開上人行道，強行鑽進手機通訊行的大門。
六個頭戴帽兜、臉上包著圍巾的小小人影跑進店家大肆搜括，
把拿得動的東西都丟進黑色塑膠袋裡。
不到一分鐘，他們又全部上了車，從我下面的波特貝羅路呼嘯而過。
我張大了嘴站在那裡，一手拿著油漆桶，另一手是垂晃的畫筆，
店家方圓一哩內唯一身穿運動服的年輕男子就是我了。
我有種感覺，如果我繼續在附近出沒，情況會對我很不利，
於是我丟下油漆桶，爬上柵欄，跳到街上。
那一區布滿了攝影機，所以我低下頭，拉起了帽兜，一路跑到運河邊。
我想像那群小鬼說不定已經到了Kilburn，點起了大麻菸捲，朝彼此說：
「真的可以像革命分子那樣幹一票時，為什麼有人只在那邊窮開心漆上革命分子的畫像？」

BRISTOL FASHION

布里斯托風格

穿著兩倍大的牛仔褲，好讓褲子垂在屁股下面，這是洛杉磯的產物。
顯然戴帽兜的小孩都穿哥哥傳下來的衣服，所以褲子愈大，哥哥的年紀就愈大。
這講得通，但穿這樣在噴泉裡塗鴉就不妙了。
如果大號的牛仔褲濕了，又沒有皮帶，褲子通常在你畫到一半時就會掉下來。
在你等末班公車時，古怪的醉鬼從你身邊走過，不管你哥年紀有多大，
你看起來就是一副剛剛才尿過褲子的德行。

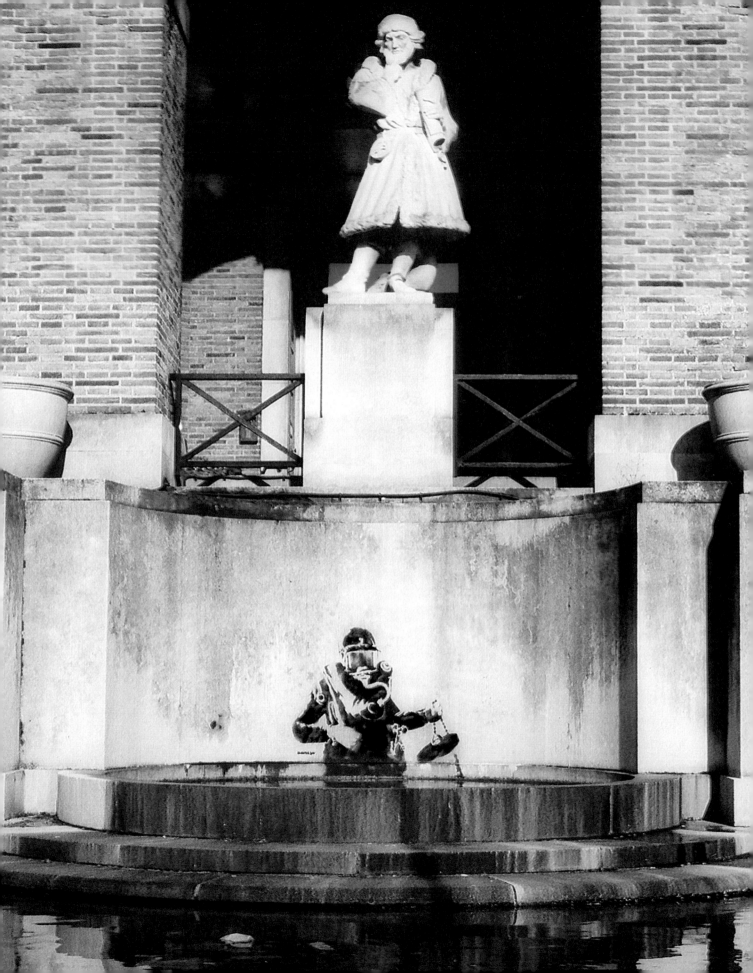

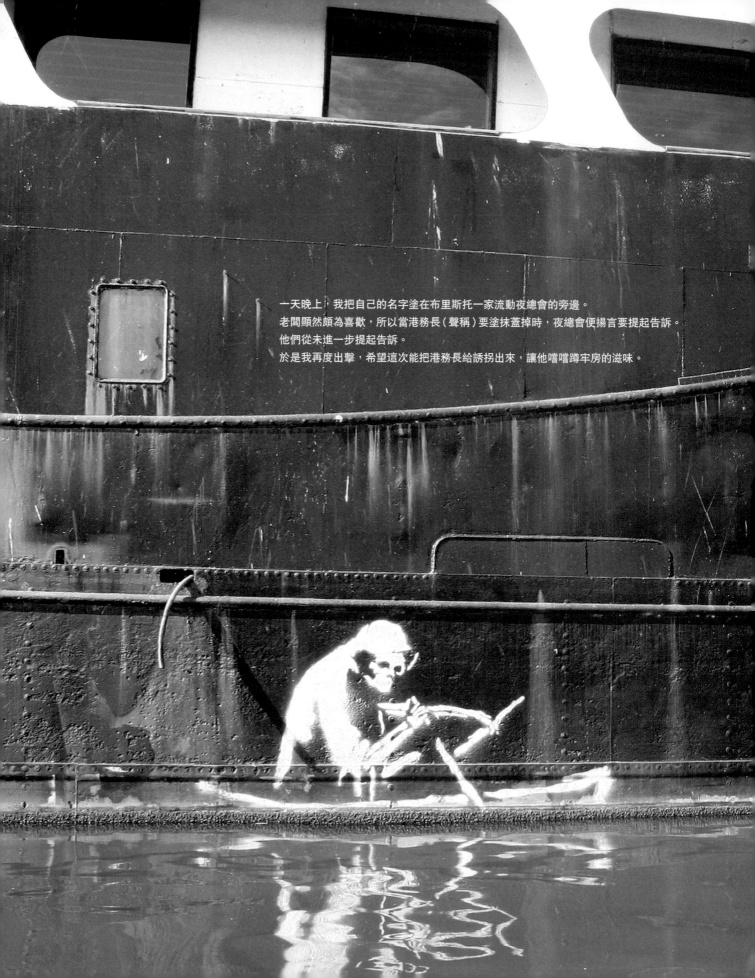

一天晚上，我把自己的名字塗在布里斯托一家流動夜總會的旁邊。
老闆顯然頗為喜歡，所以當港務長（聲稱）要塗抹蓋掉時，夜總會便揚言要提起告訴。
他們從未進一步提起告訴。
於是我再度出擊，希望這次能把港務長給誘拐出來，讓他嚐嚐蹲牢房的滋味。

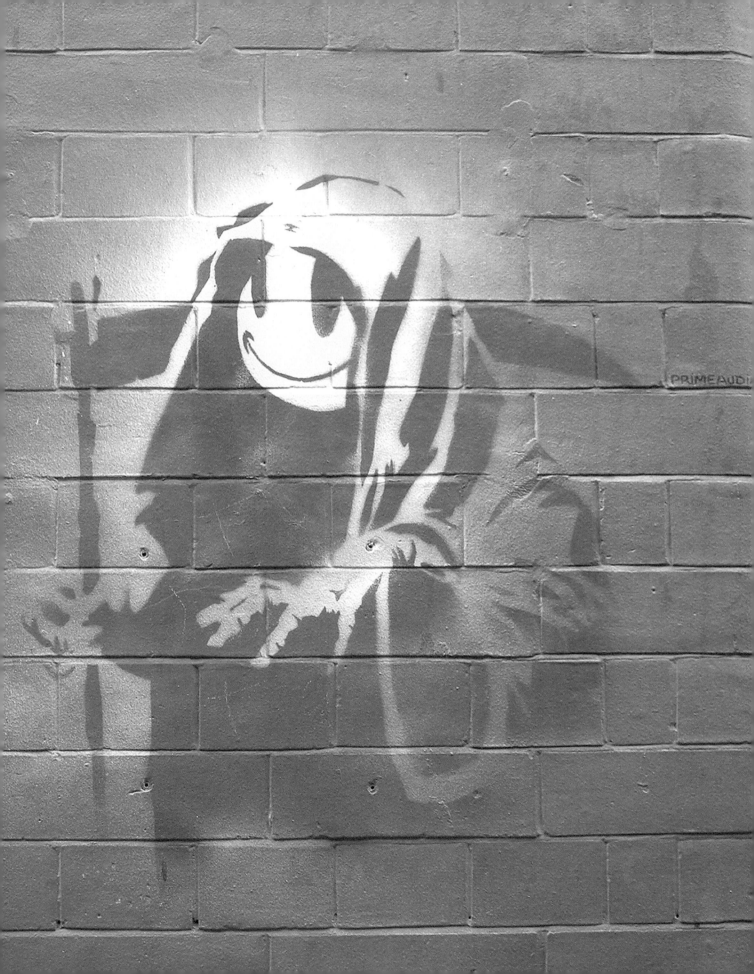

很久很久以前，有位國王統治一個輝煌大國。

他最愛的臣子中，有個宮廷畫家令他十分引以為豪。

每個人都同意這位乾癟的老人畫出全國最偉大的畫作，

國王每天都要花好幾個鐘頭凝視那些畫，讚嘆一番。

然而，有一天，一名骯髒不修邊幅的陌生人在宮廷現身，

聲稱自己才是國內最偉大的畫家。

憤慨的國王下令兩位藝術家一較長短，他自信能給那流浪漢一個難堪的教訓。

一個月內，兩人必須畫出能勝過對方的傑作。

經過三十個日以繼夜、激狂作畫的日子，兩位藝術家皆已完工。

他們把自己的畫放在城堡大廳的畫架上，用布幕蓋著。

大批群眾湧了過來，國王下令先掀開宮廷畫家的布幕。

每個人都驚呼不已，因為眼前是一幅美妙的油畫，畫著一張餐桌，擺上了豐盛的大餐。

畫中央是華麗的銀碗，裡面裝滿異國水果，在清晨的日光下閃現令人垂涎欲滴的光澤。

當群眾讚嘆地凝視畫作時，一隻高高停在宮廷樑椽上的麻雀向下俯衝，

貪婪地想從畫中的碗裡叼走葡萄，卻只是撞上畫布，嚇得掉下來摔死在國王腳邊。

國王高喊，「啊哈！我的藝術家畫出這麼棒的畫，連大自然也給騙了，

你一定同意他是有史以來最偉大的畫家吧。」

但流浪漢一語不發，只是神色凝重地盯著自己的腳。

「現在把你的布幕掀開，讓我們看看你畫了什麼給我們。」國王叫道。

但流浪漢仍然動也不動，閉緊雙唇。

國王愈來愈不耐煩，他走向前去，伸手扯開布幕，在最後一刻嚇呆了。

流浪漢靜靜說道，「你看，沒有布幕蓋住畫作，其實只是一幅畫了布幕的畫。

你的名藝術家騙得過自然，而我卻讓國王和全國上下看起來都有點矬。」

來源：酒吧裡的男子

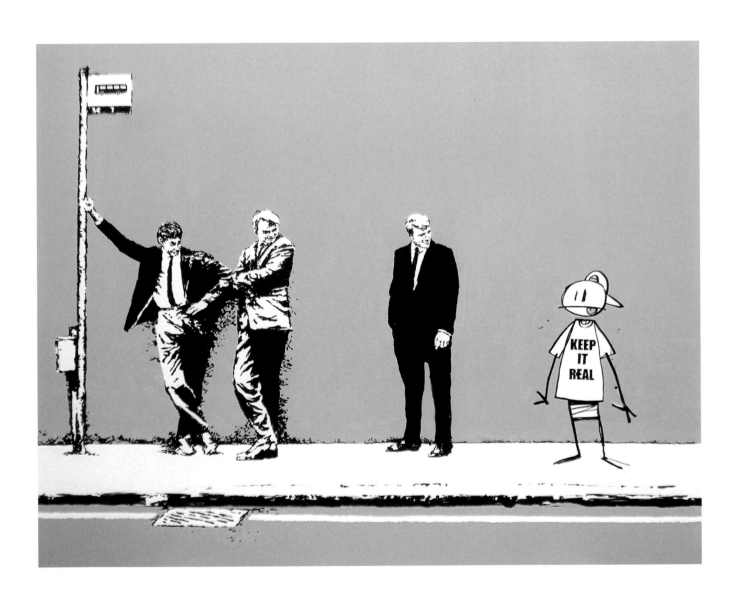

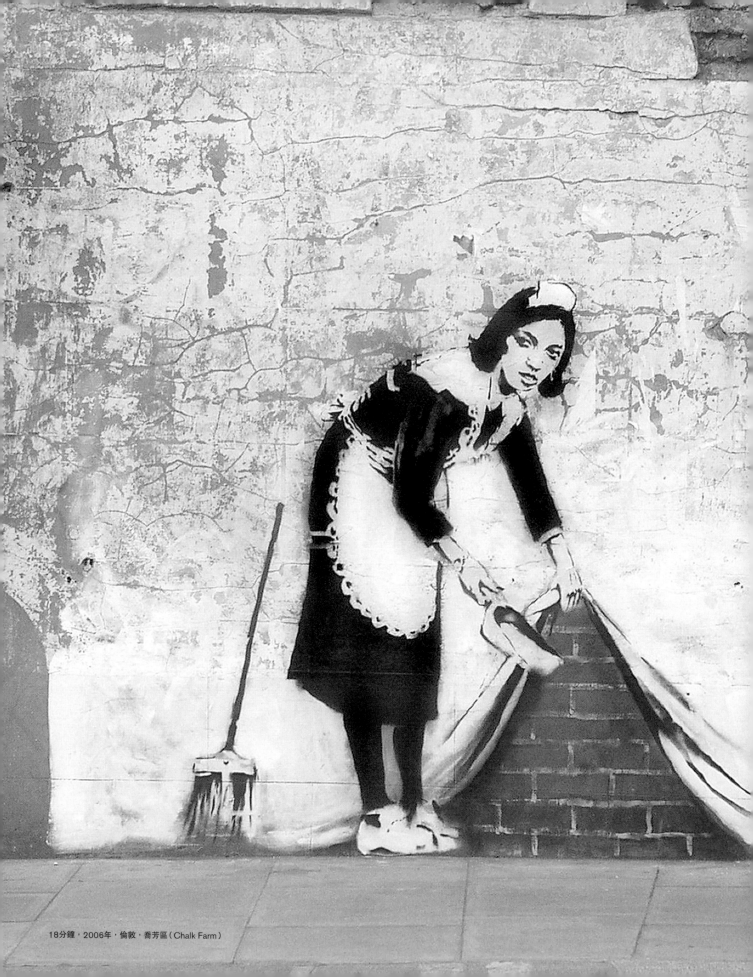

18分鐘，2006年，倫敦，喬芳區（Chalk Farm）

BY ORDER
NATIONAL HIGHWAYS AGENCY

THIS WALL IS A DESIGNATED
GRAFFITI AREA

PLEASE TAKE YOUR LITTER HOME
EC REF. URBA 23/366

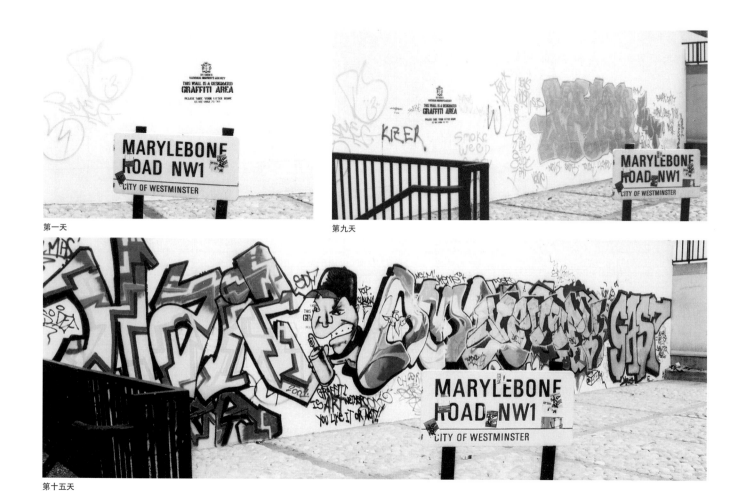

第一天

第九天

第十五天

班克西網站收到的電子郵件

我也是被你在艾據威路旁的瑪若朋街上的那座「合法」的什麼鬼塗鴉基地給唬到的畫家。

我簽上AMBS SDF。我們在那裡塗塗抹抹的時候,我興奮得喘不過氣來,但又很迷惑。

你知道嗎,最後我們畫完了,卻被一個便衣條子給抓到,就為這事被逮了。

但他還是放我們走,因為我們開始動手以前有問對街的警察局這樣是不是真的合法,他們說那還滿酷的。

總之,一切到最後都還不錯,這真是該死的圈套,但我們完成了一些不錯的塗鴉。

你要的話可以回信給我,總之……世界和平!

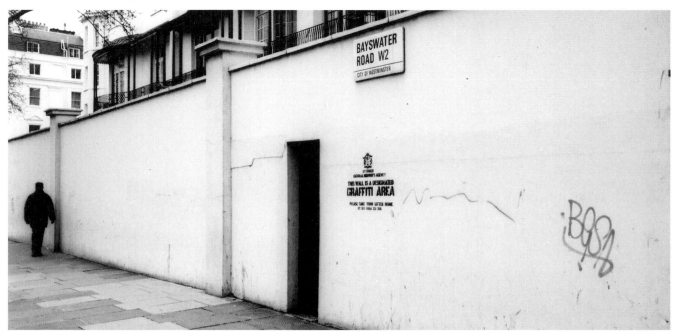
第一天

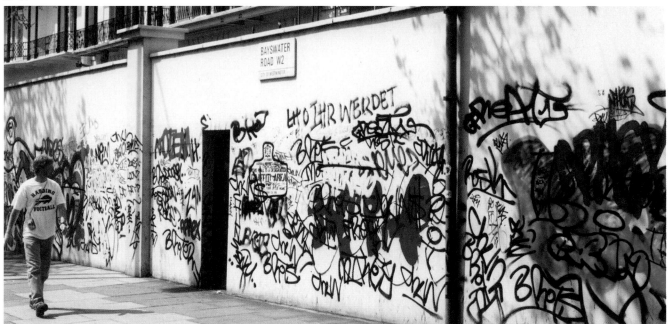
第十八天

首度嘗試。由拼錯的graffiti（塗鴉）和一顆模仿嘲弄菸草盒的徽章所組成。

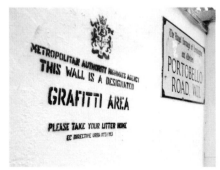

第一天

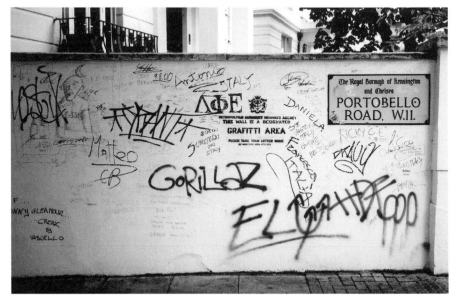

第二十五天

第三十四天

禮拜二，大白天我穿著工作服在舊金山到處走動，指定哪些地區是合法的塗鴉區。

到了禮拜五，市政府員工把大部分我畫出的塗鴉區都給改了頭換了面。

他們大筆一揮，只拿掉惹是生非的那幾個字。

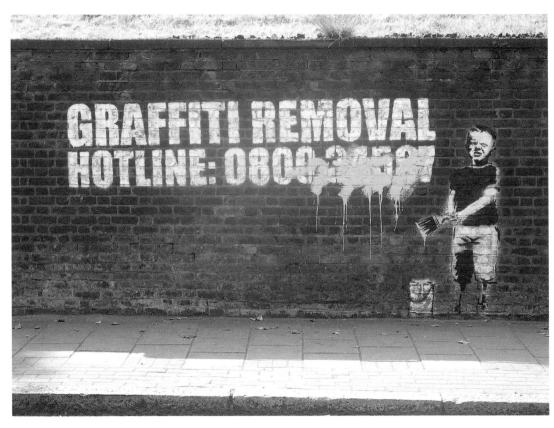

慶祝塗鴉清除熱線開通。2006年五月，倫敦，本東維爾路（Pentonville Road）

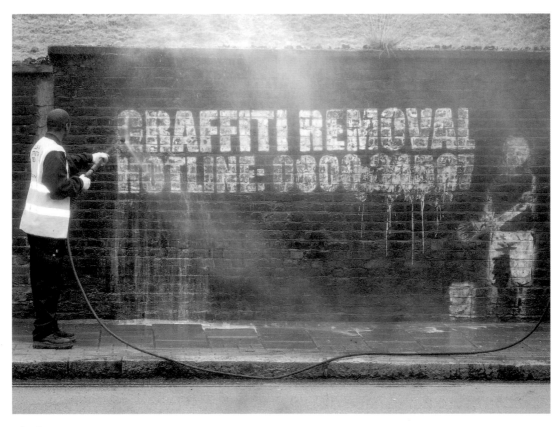

一個月後

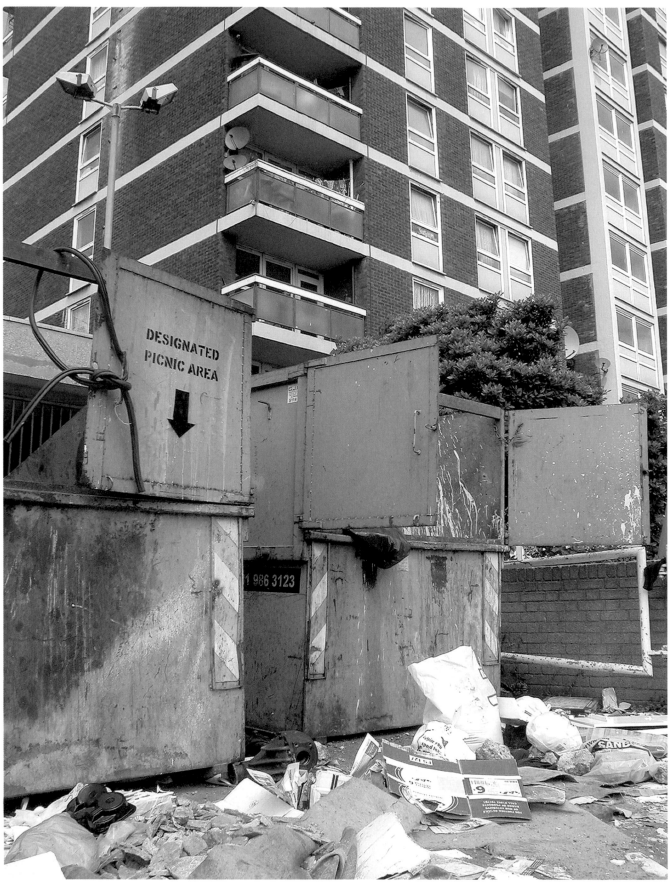

2004年，倫敦，哈克尼區

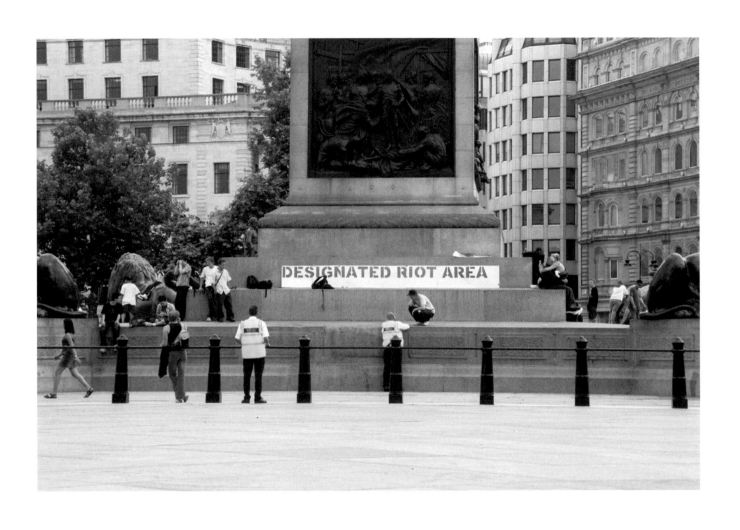

四分鐘，2003年，倫敦，特拉加法廣場

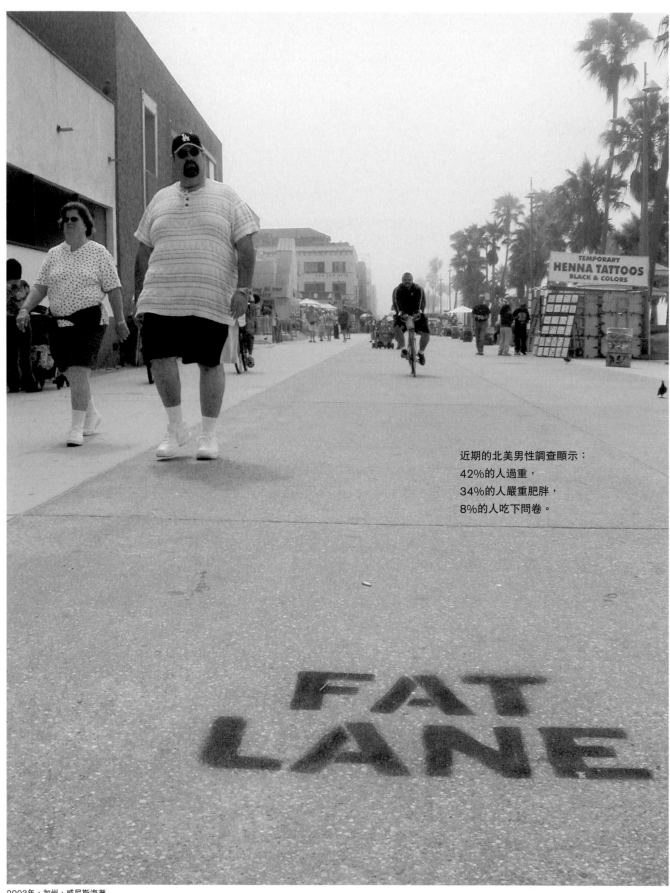

近期的北美男性調查顯示：
42%的人過重，
34%的人嚴重肥胖，
8%的人吃下問卷。

2003年，加州，威尼斯海灘

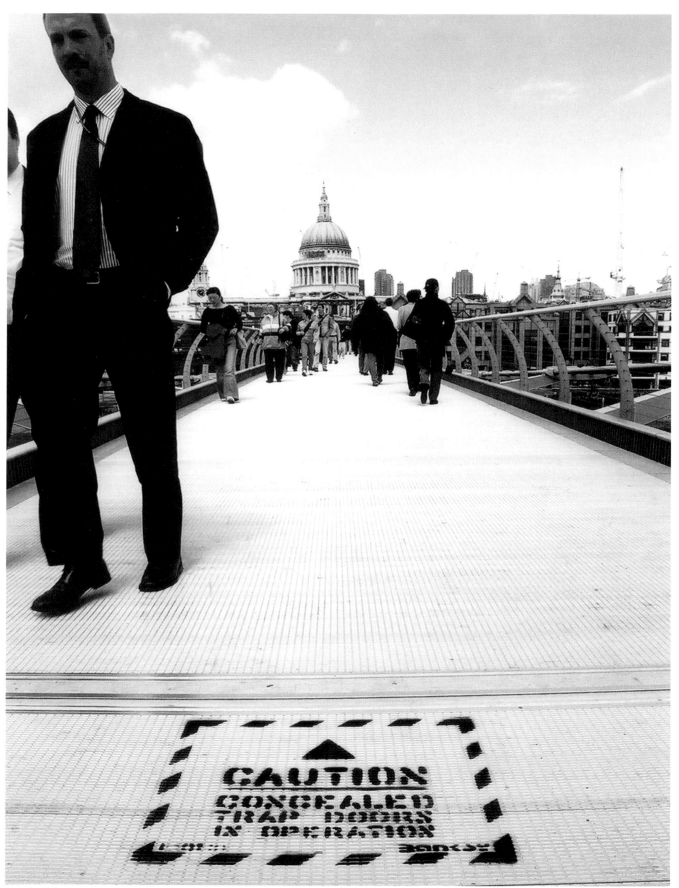

2002年，倫敦，千禧橋

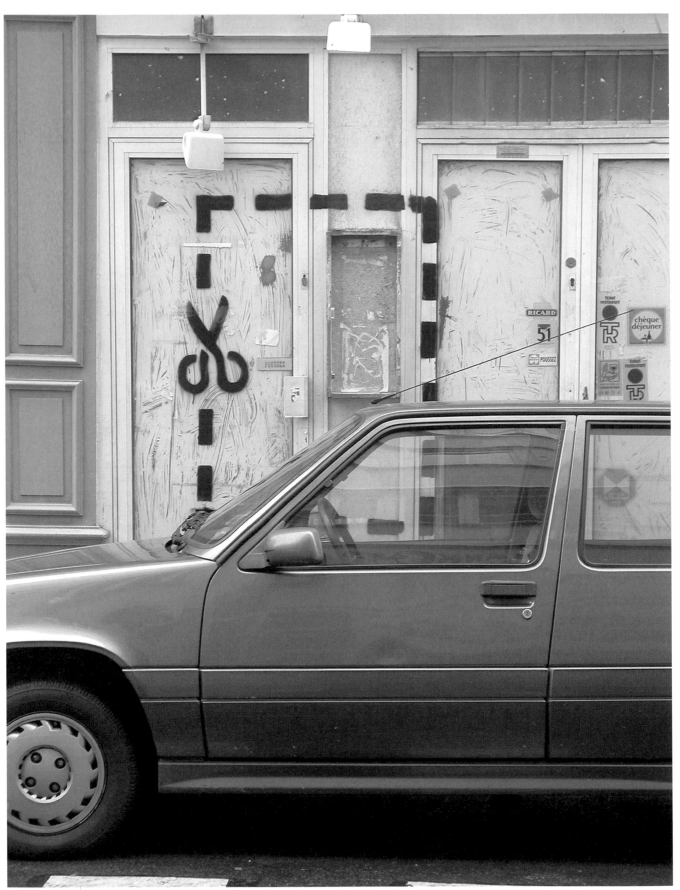

2003年，巴黎

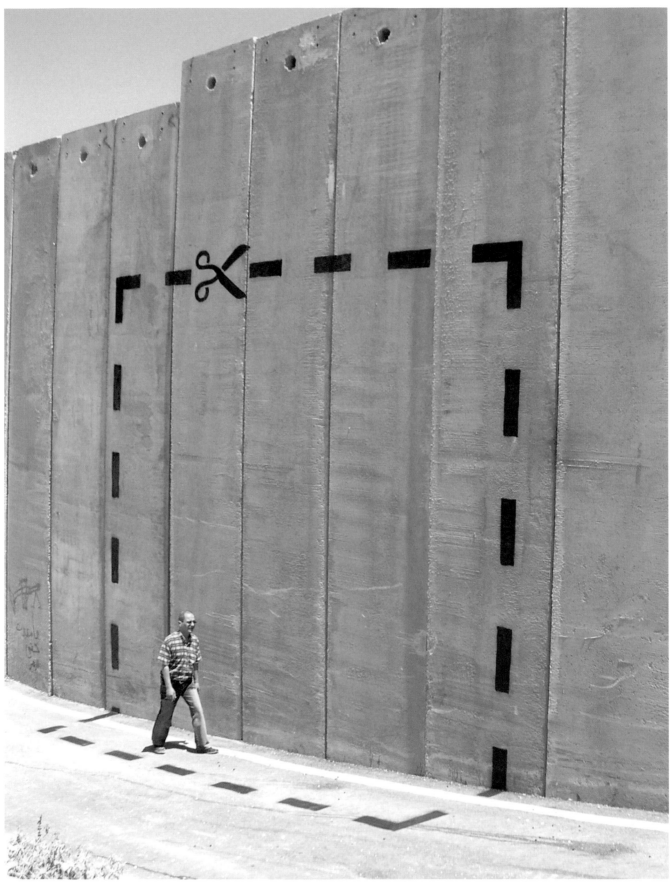

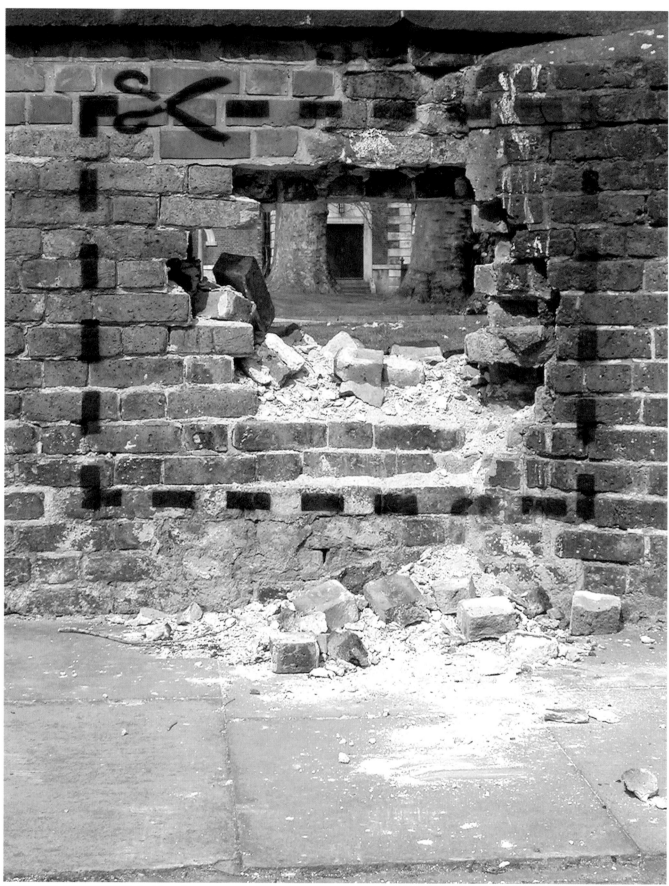

2002年，倫敦，拜什那爾格林區（Bethnal Green）

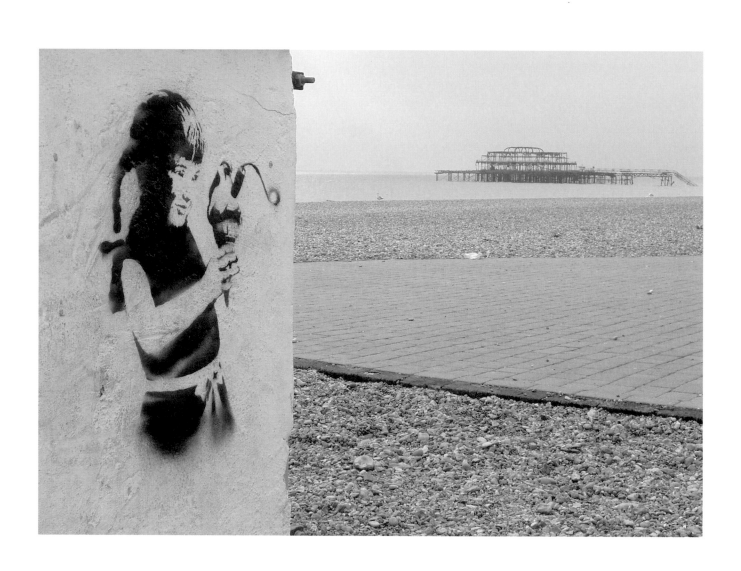

2004年，布萊頓海灘

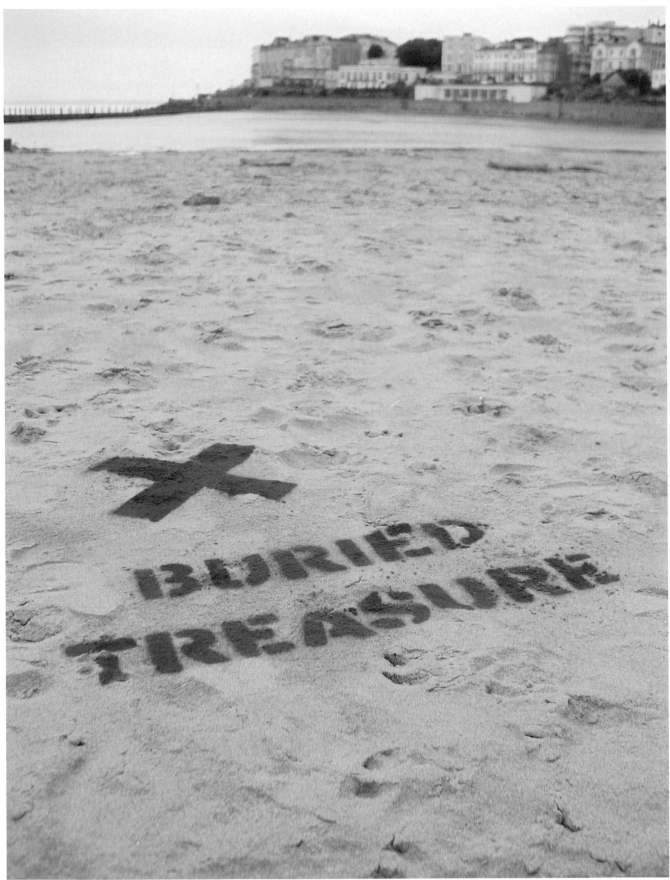

2003年，英格蘭，濱海韋斯頓（Weston Super Mare）

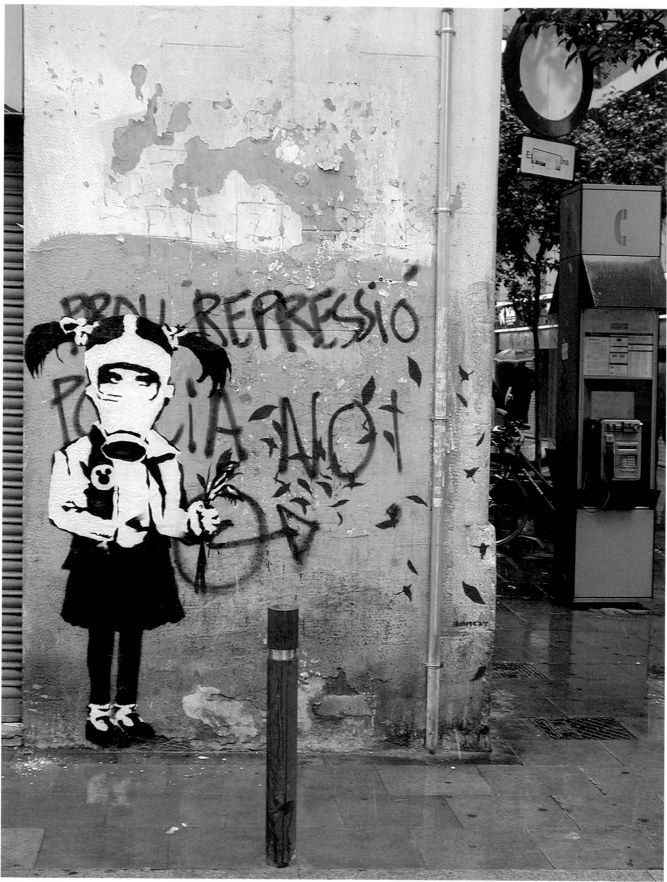

2003年，巴塞隆納

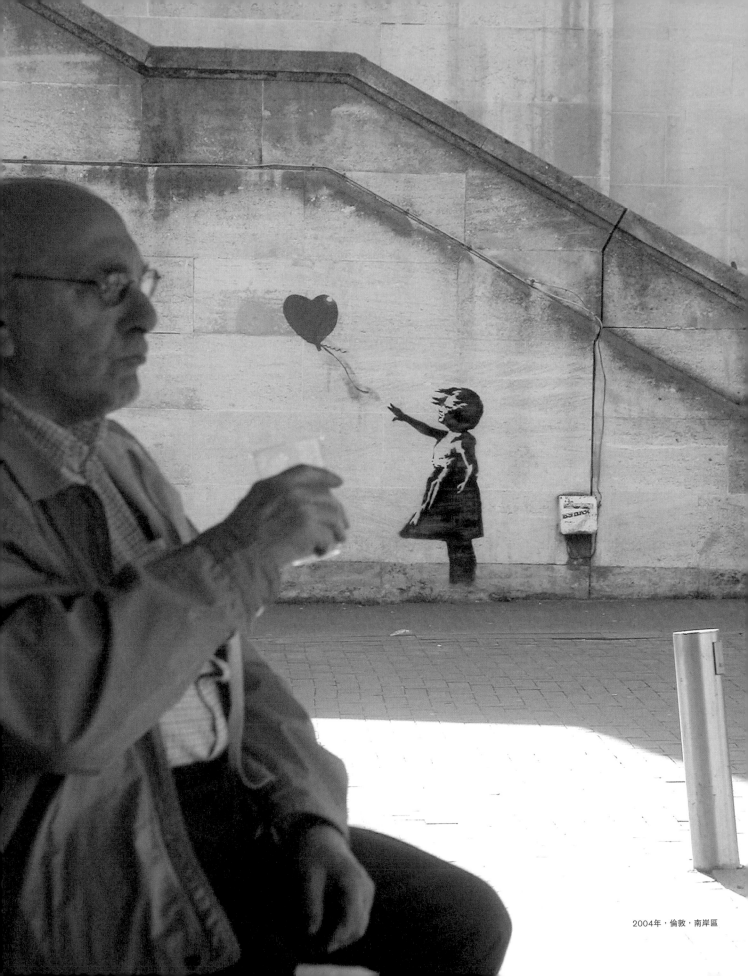

2004年，倫敦，南岸區

該離開的時候就安靜走開，不要小題大作。

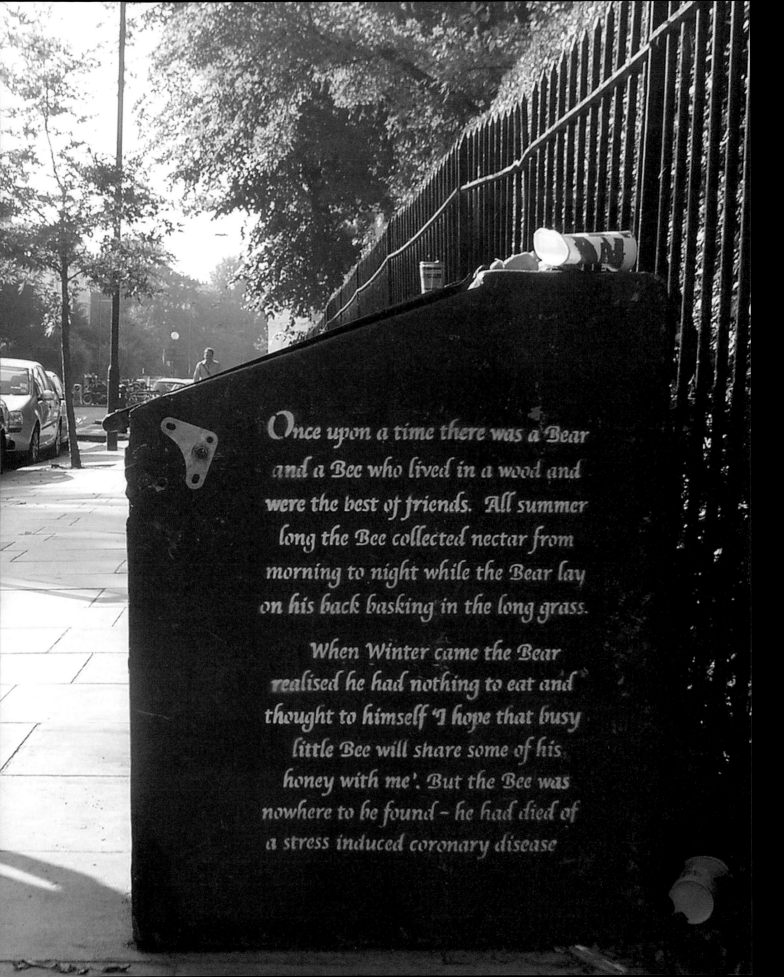

Once upon a time there was a Bear and a Bee who lived in a wood and were the best of friends. All summer long the Bee collected nectar from morning to night while the Bear lay on his back basking in the long grass.

When Winter came the Bear realised he had nothing to eat and thought to himself 'I hope that busy little Bee will share some of his honey with me'. But the Bee was nowhere to be found – he had died of a stress induced coronary disease

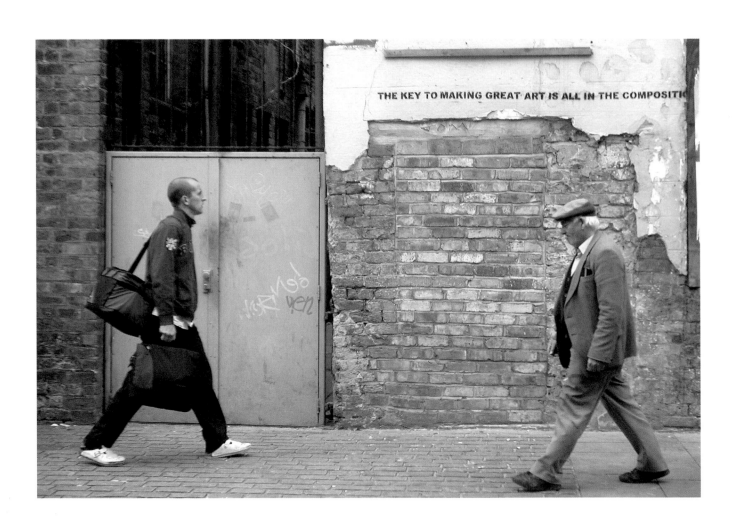

THE KEY TO MAKING GREAT ART IS ALL IN THE COMPOSITIO

2004年，利物浦

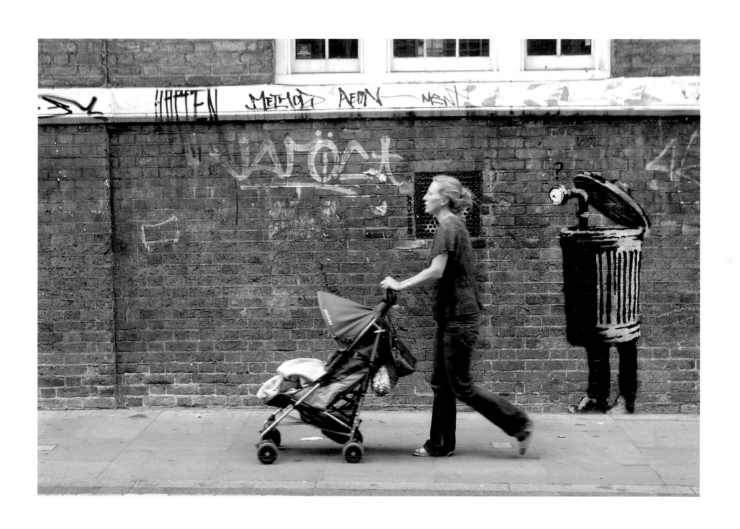

2005年，倫敦，紅磚巷

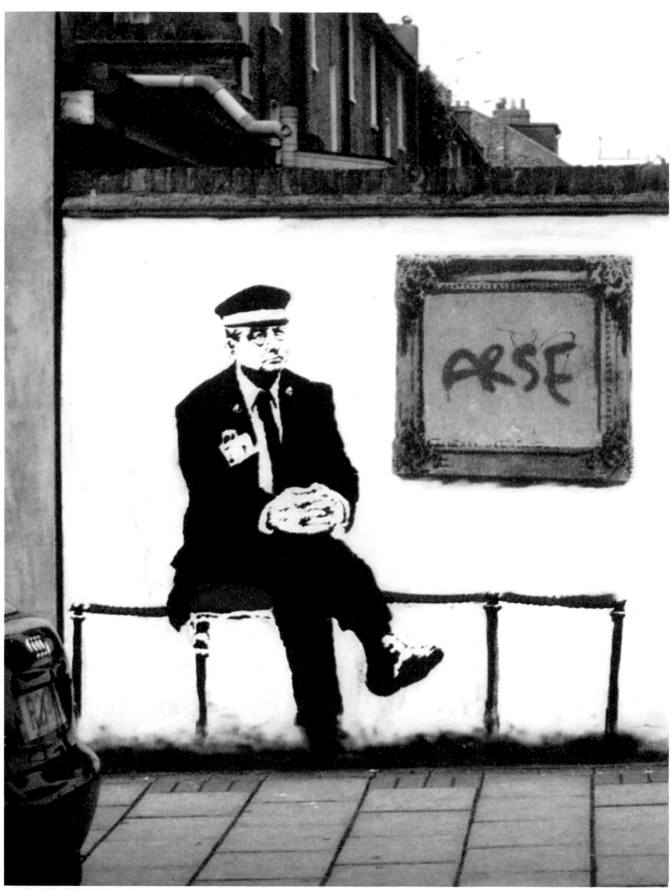

2004年，倫敦，高貝里區的車庫外牆

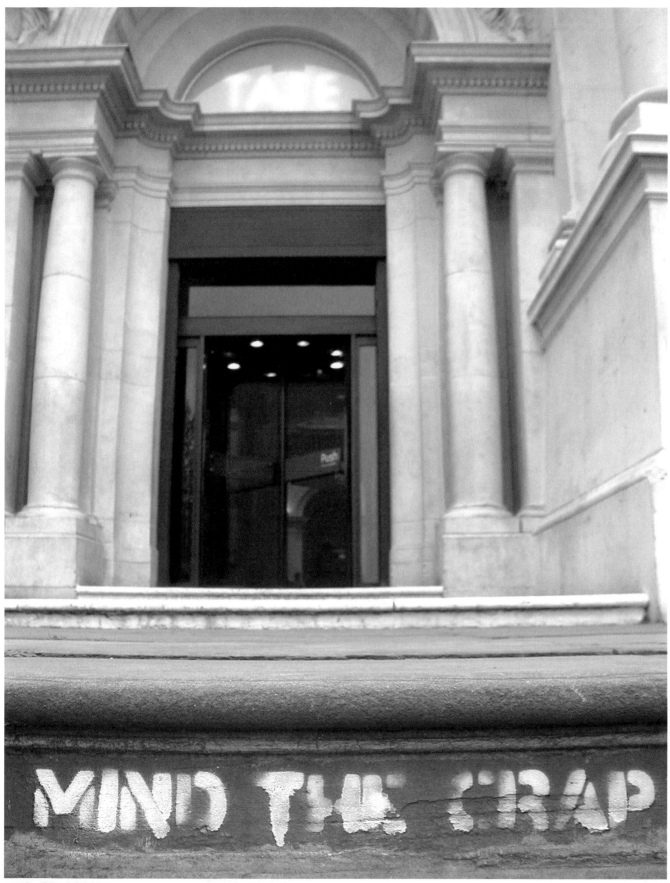

2004年，倫敦，大理石拱門區

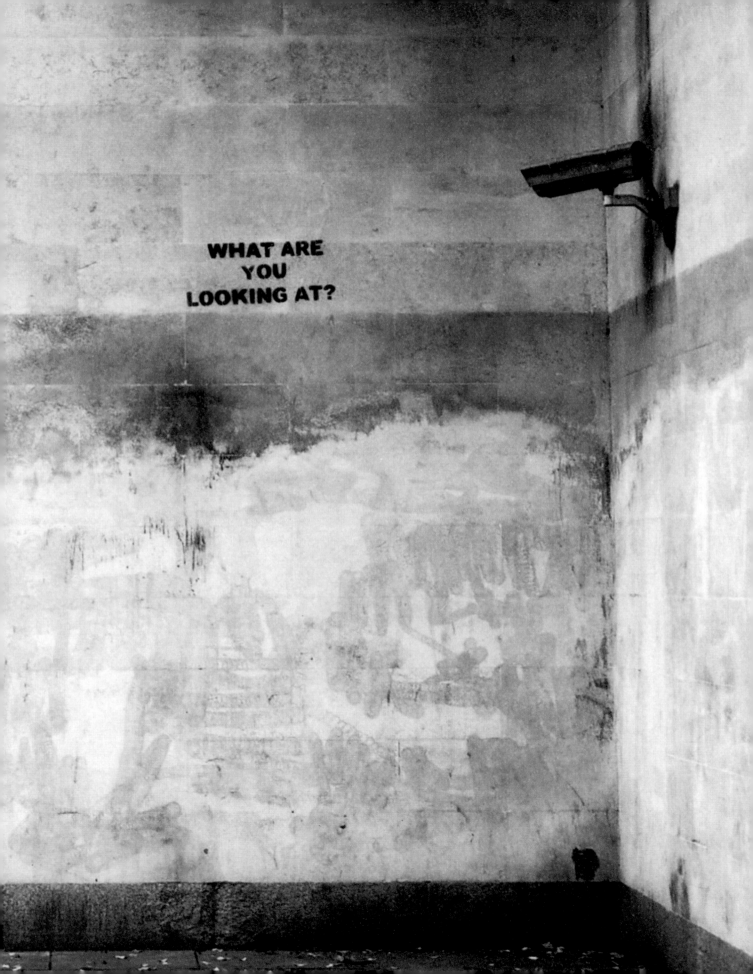

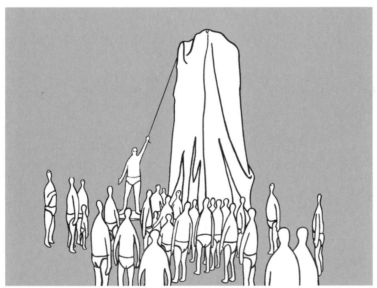

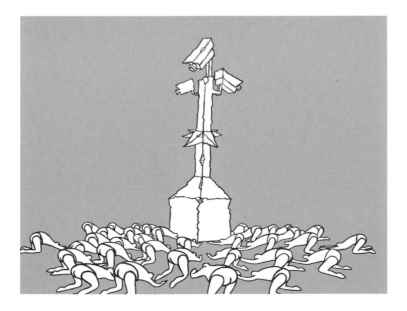

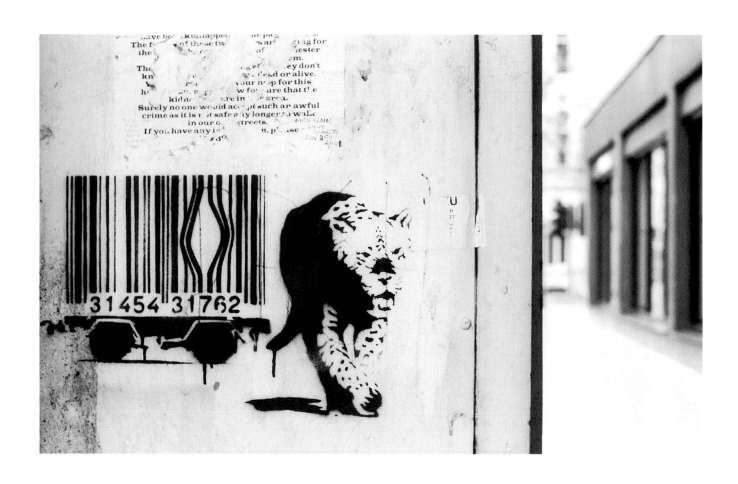

2002年，曼徹斯特

2003年，倫敦，哈克尼區

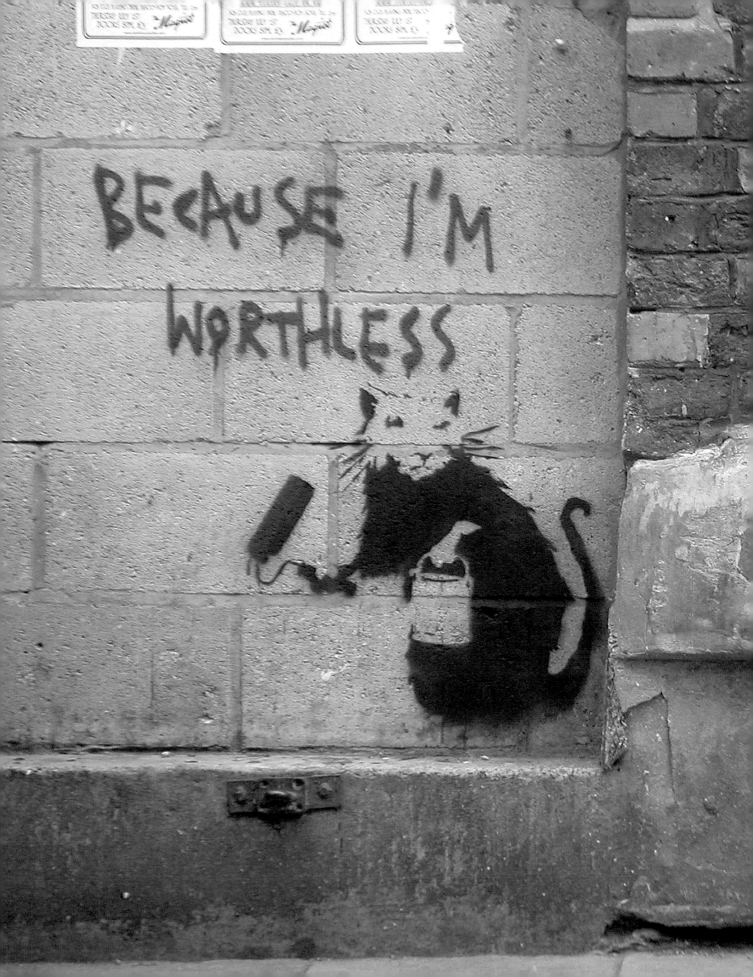

牠們非法存在。
牠們遭到痛恨、追捕、迫害。
牠們在污穢中，住在安然的絕望裡，
卻能使整個文明為之屈膝。
如果你骯髒、卑微、沒人愛，
那麼，老鼠就是你的終極典範。

RATS

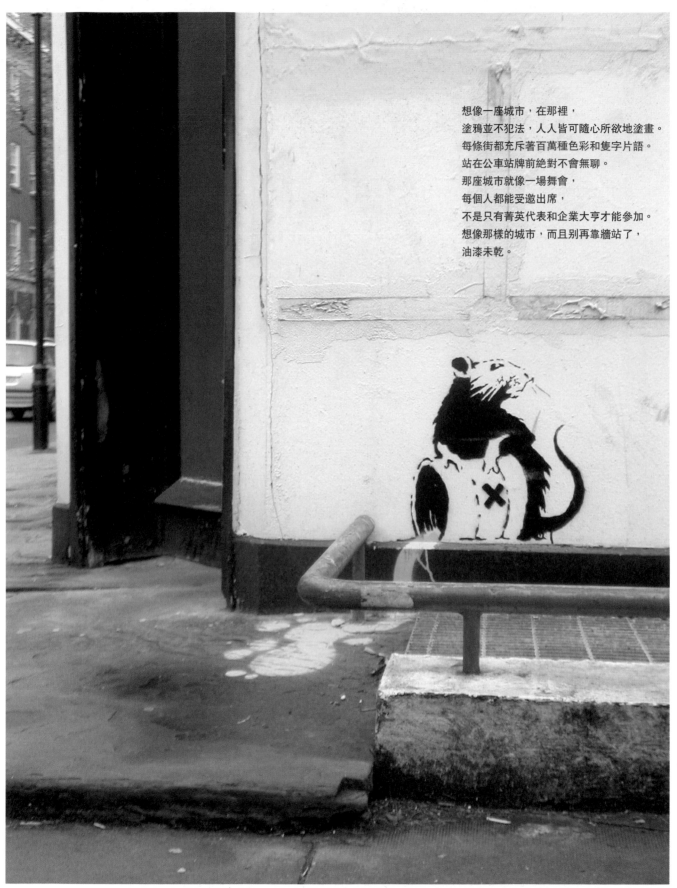

想像一座城市，在那裡，
塗鴉並不犯法，人人皆可隨心所欲地塗畫。
每條街都充斥著百萬種色彩和隻字片語。
站在公車站牌前絕對不會無聊。
那座城市就像一場舞會，
每個人都能受邀出席，
不是只有菁英代表和企業大亨才能參加。
想像那樣的城市，而且別再靠牆站了，
油漆未乾。

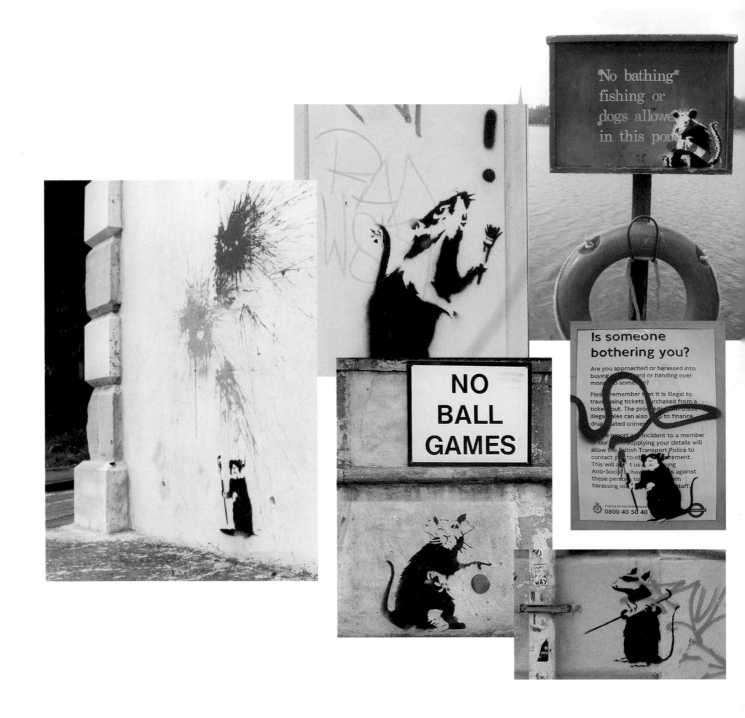

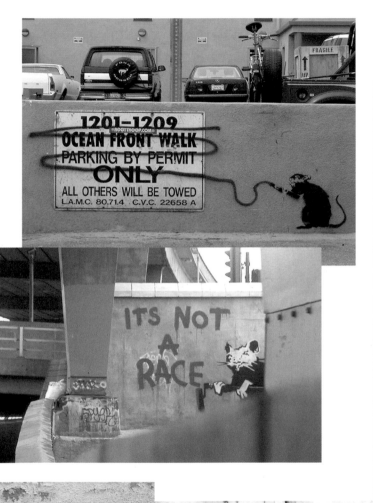

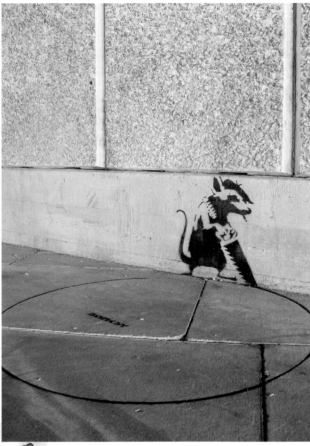

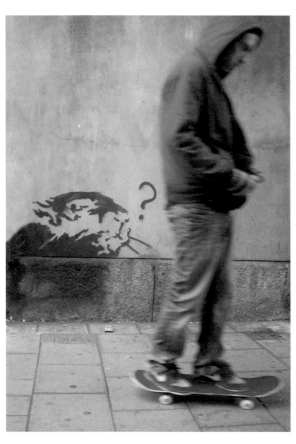

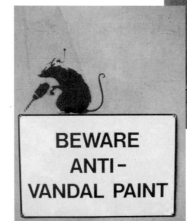

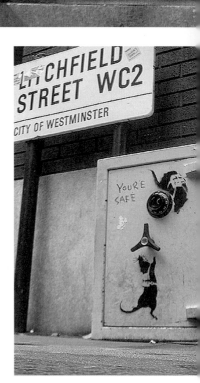

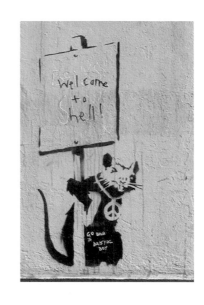

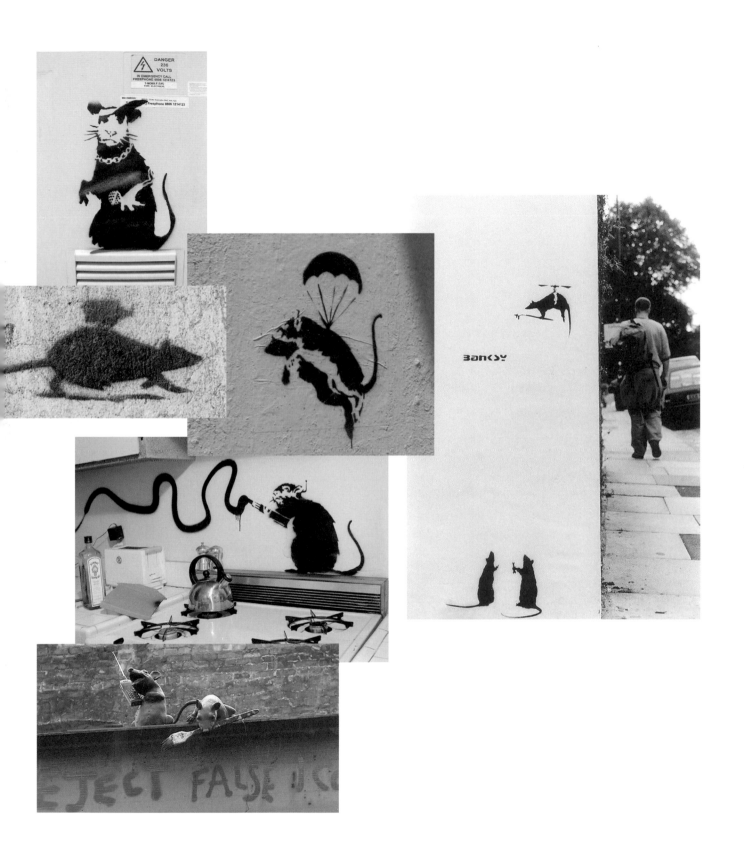

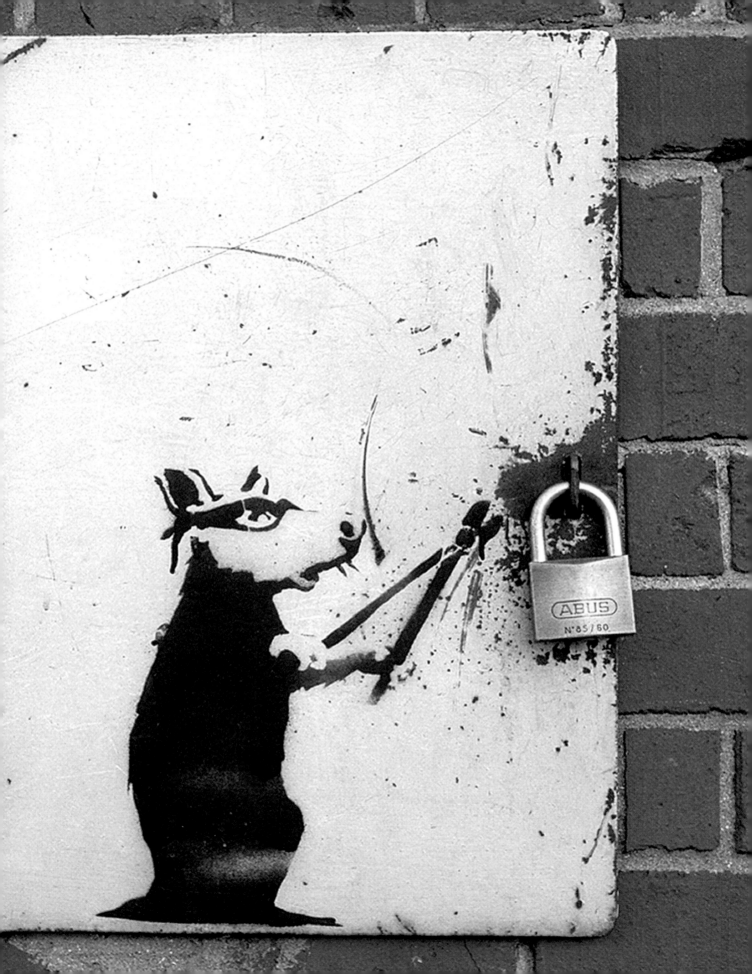

我畫了三年老鼠後才有人跟我説：
「很妙，因為art（藝術）拆開來重拼就是rat（老鼠）。」
我還得假裝自己向來都知道這回事。

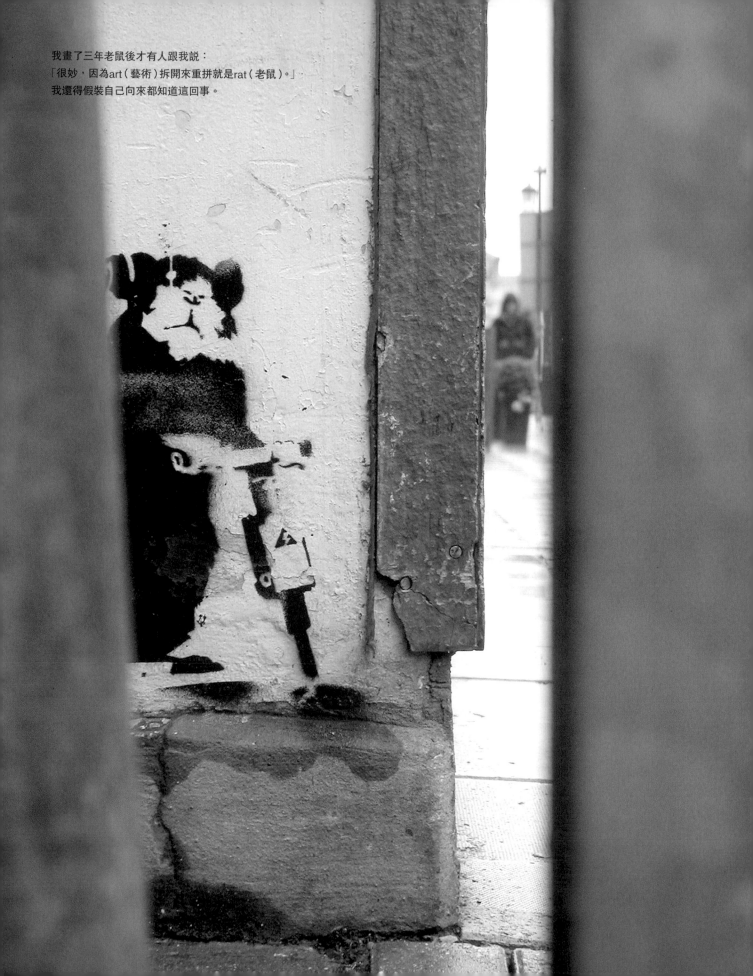

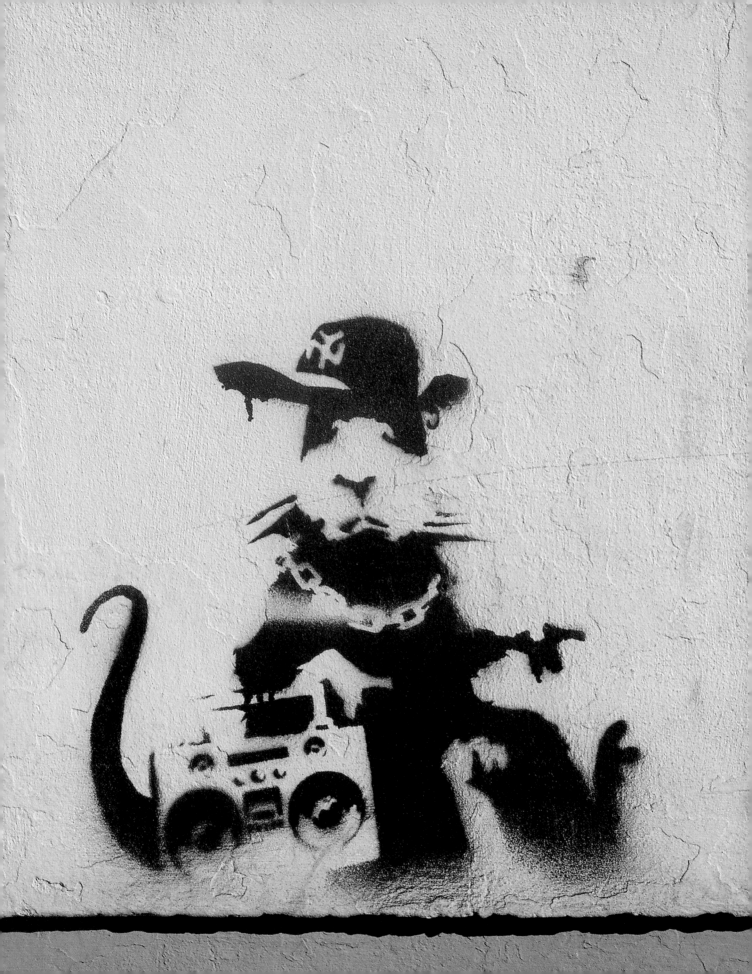

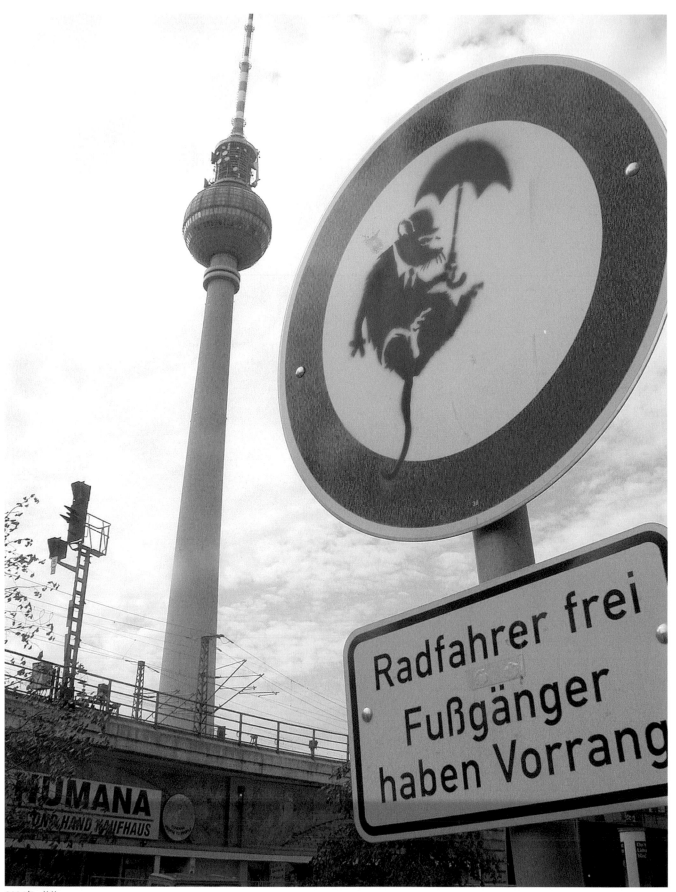

2004年，柏林

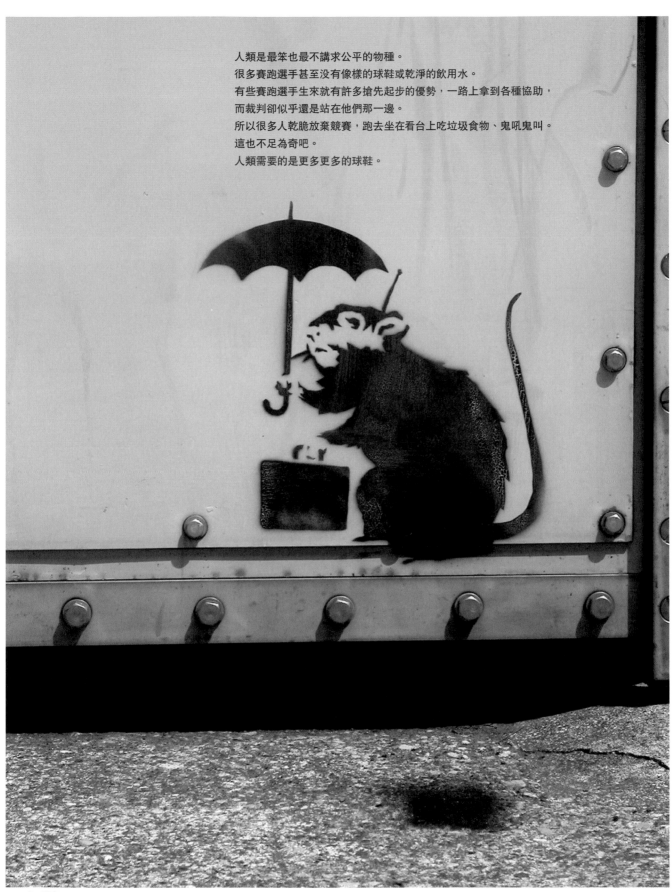

人類是最笨也最不講求公平的物種。
很多賽跑選手甚至沒有像樣的球鞋或乾淨的飲用水。
有些賽跑選手生來就有許多搶先起步的優勢,一路上拿到各種協助,
而裁判卻似乎還是站在他們那一邊。
所以很多人乾脆放棄競賽,跑去坐在看台上吃垃圾食物、鬼吼鬼叫。
這也不足為奇吧。
人類需要的是更多更多的球鞋。

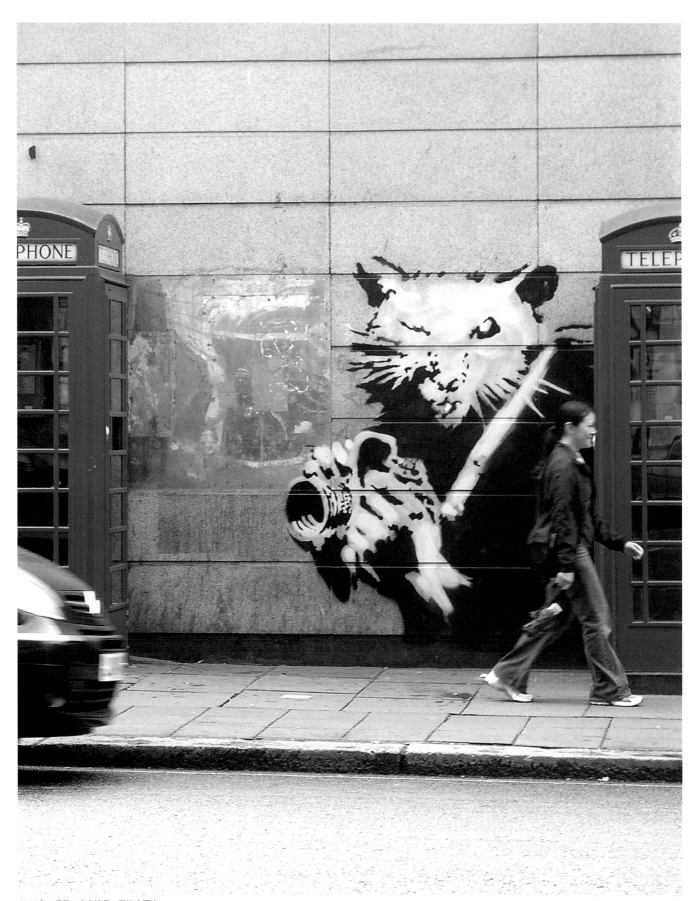

2005年，倫敦，皮卡地里，麗池大酒店

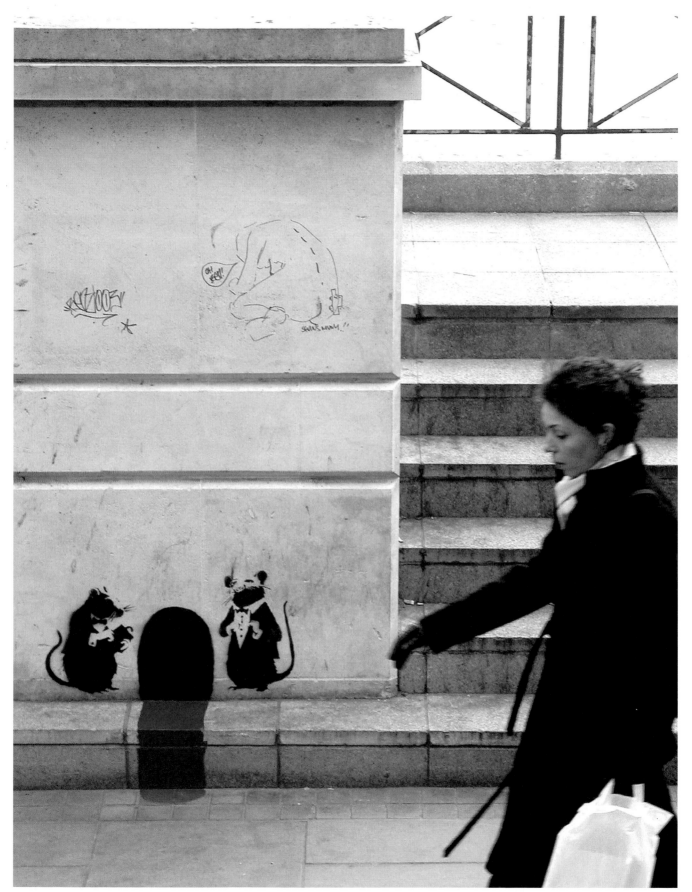

應該槍決的人

- 法西斯刺客
- 宗教的基本教義派
- 列表告訴你哪些人該槍決的人

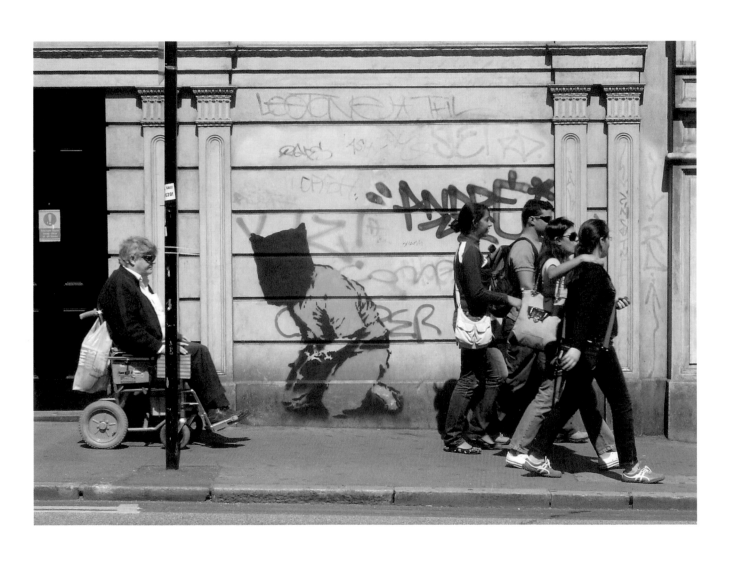

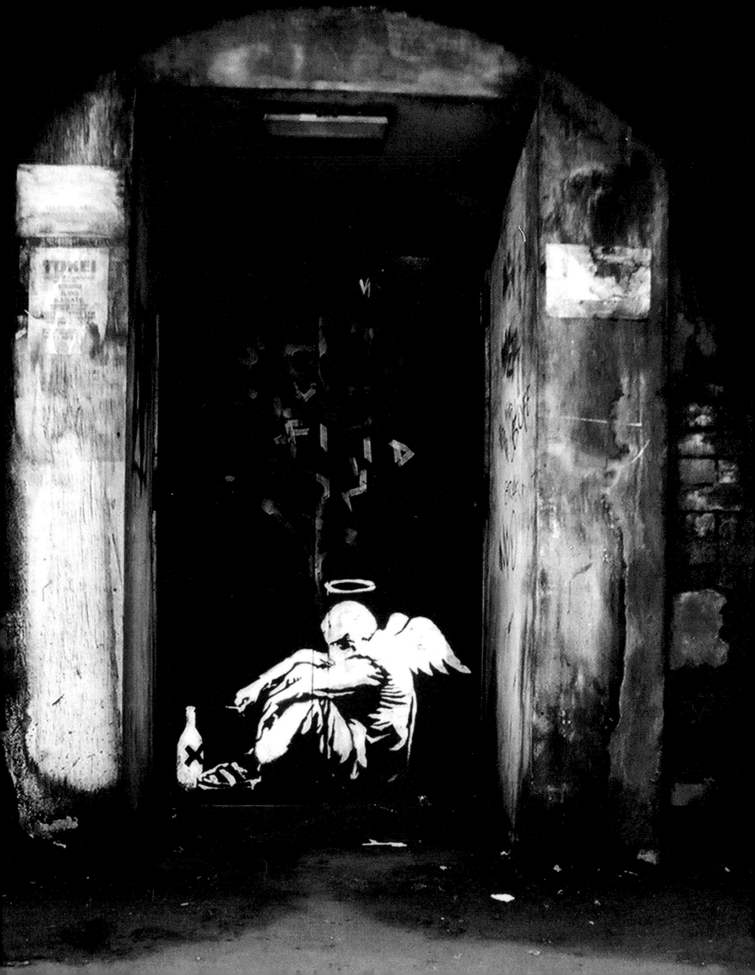

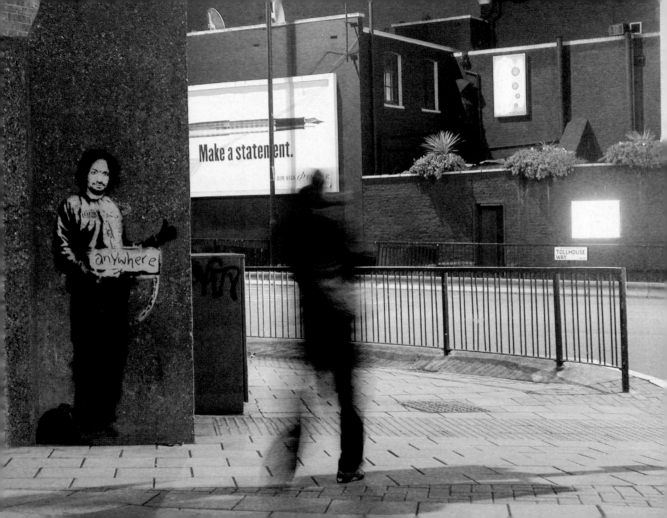

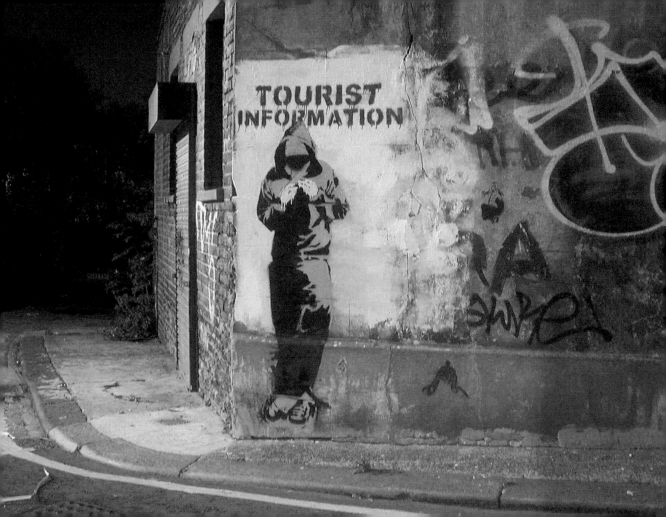

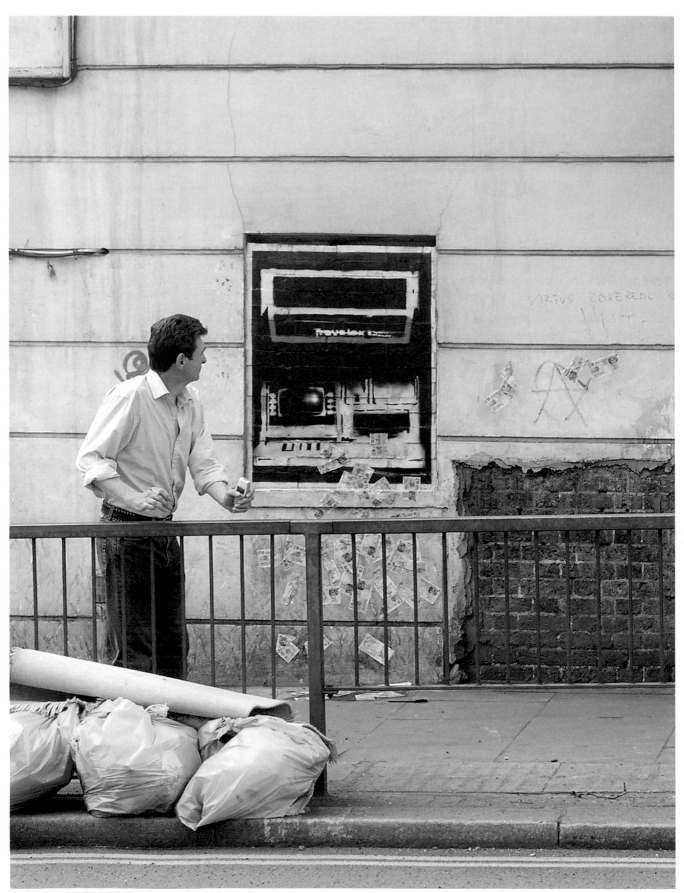

自動提款機上有印著黛妃肖像的十英鎊紙鈔。2005年，倫敦，法林頓（Farringdon）

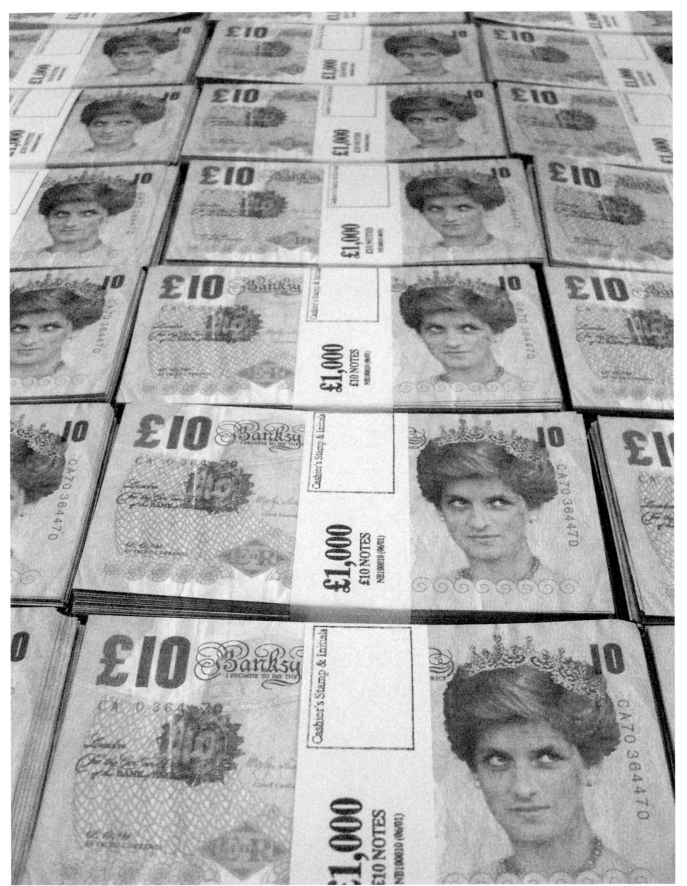

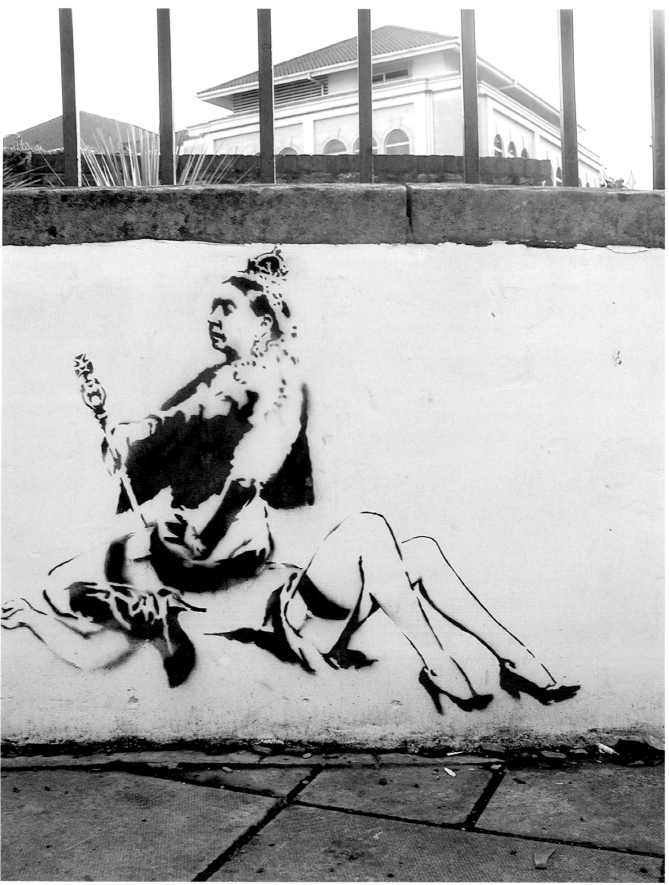

這些塗鴉大多很快就被清乾淨了，只有禮品店鐵捲門上的這一幅例外。

但這也代表，只有在晚上九點店門關了後才看得到。

老闆以鐵腕執行分級制，比電視台總裁更嚴格。

你變老之後，對話也不會好到哪裡去。

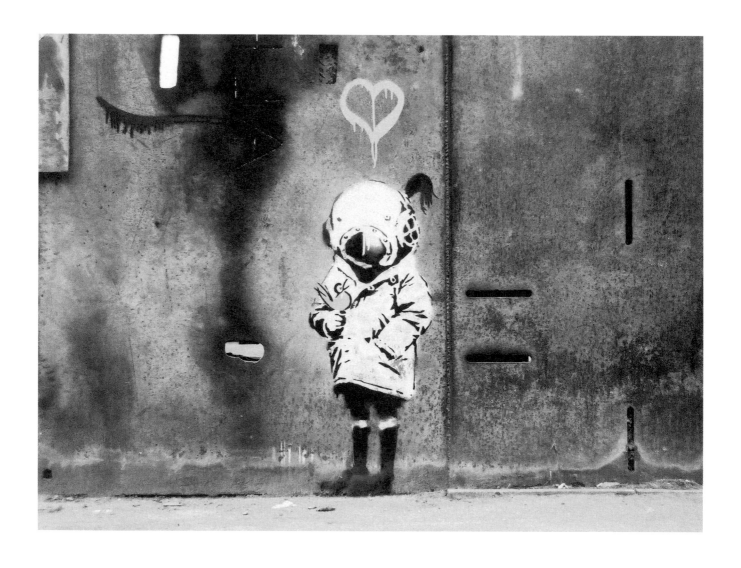

2004年，倫敦，狄普福區（Deptford）

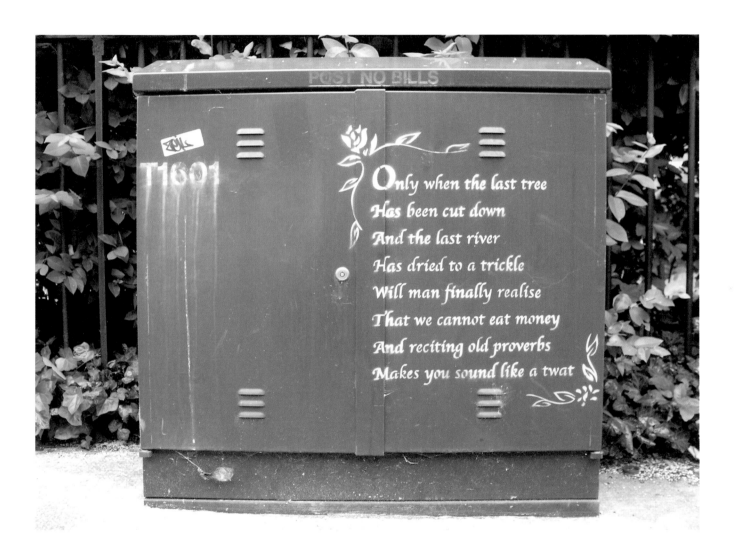

旅遊不是旁觀者的運動。

123

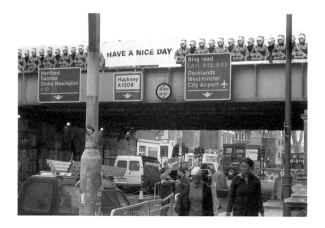

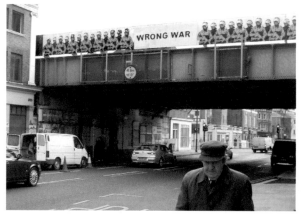

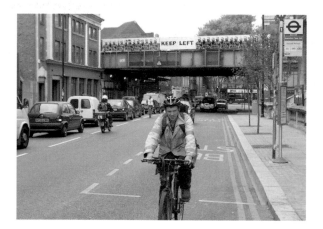

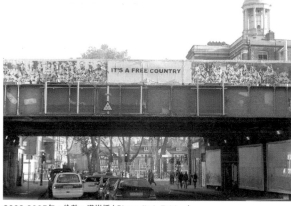

2002-2005年，倫敦，溝岸橋（Shoreditch Bridge）

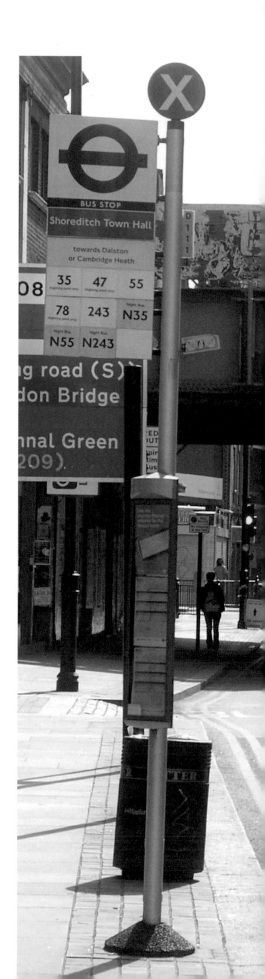

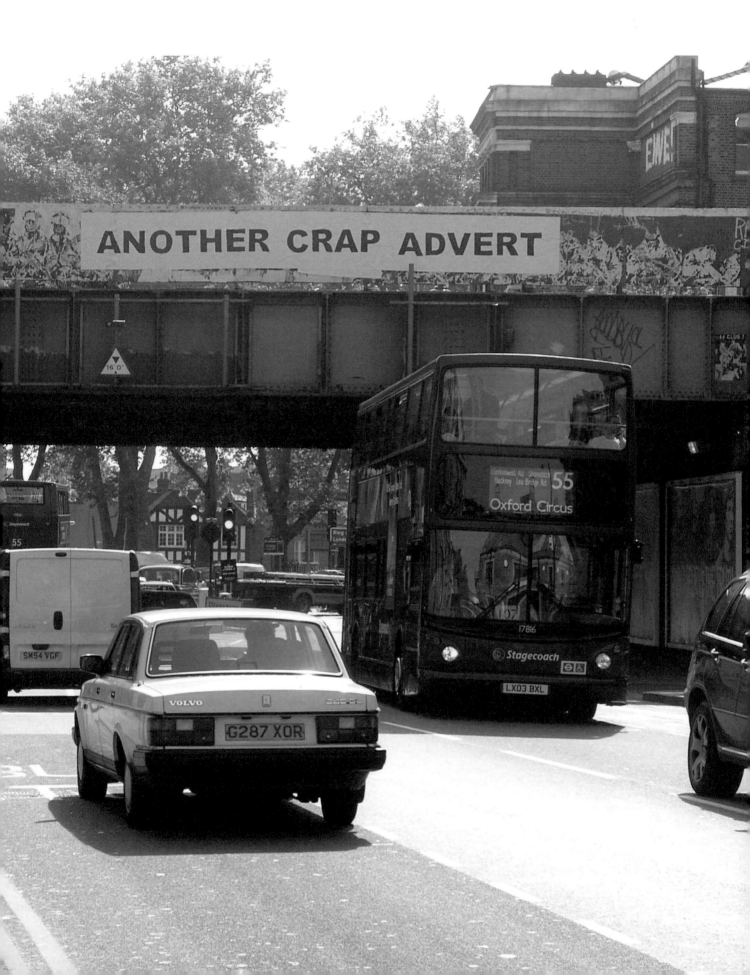

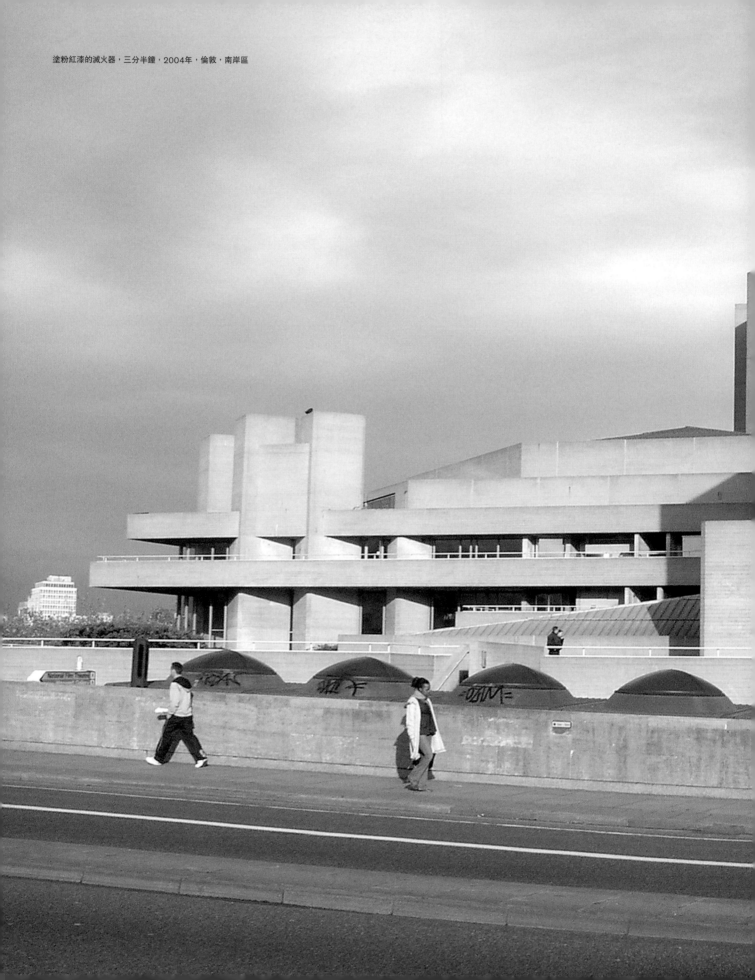
塗粉紅漆的滅火器，三分半鐘，2004年，倫敦，南岸區

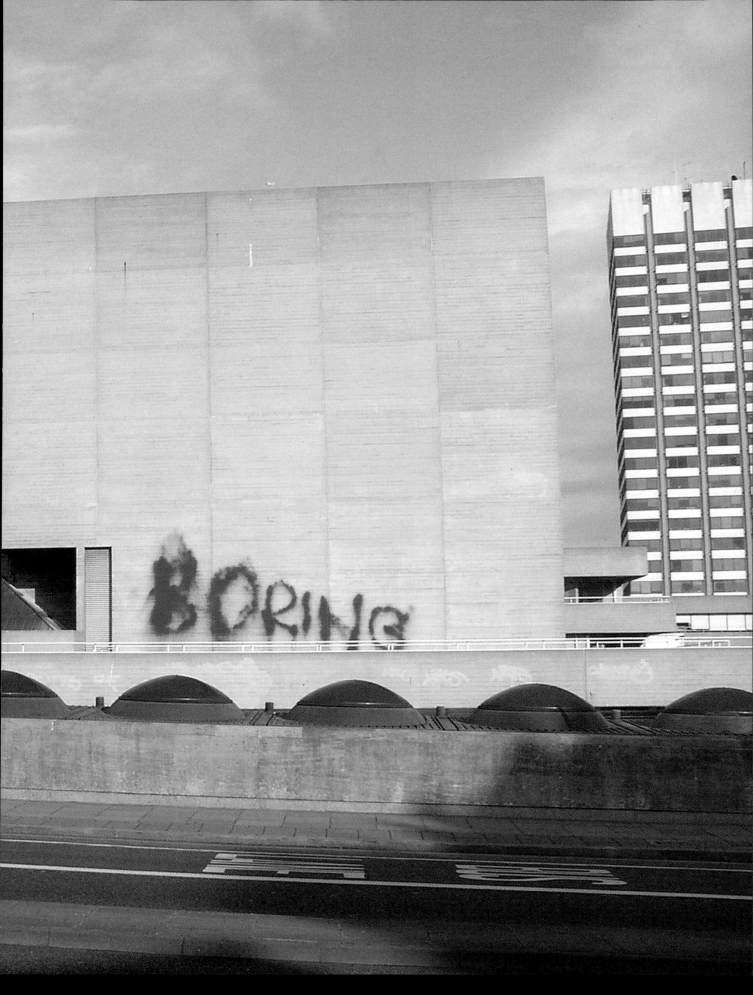

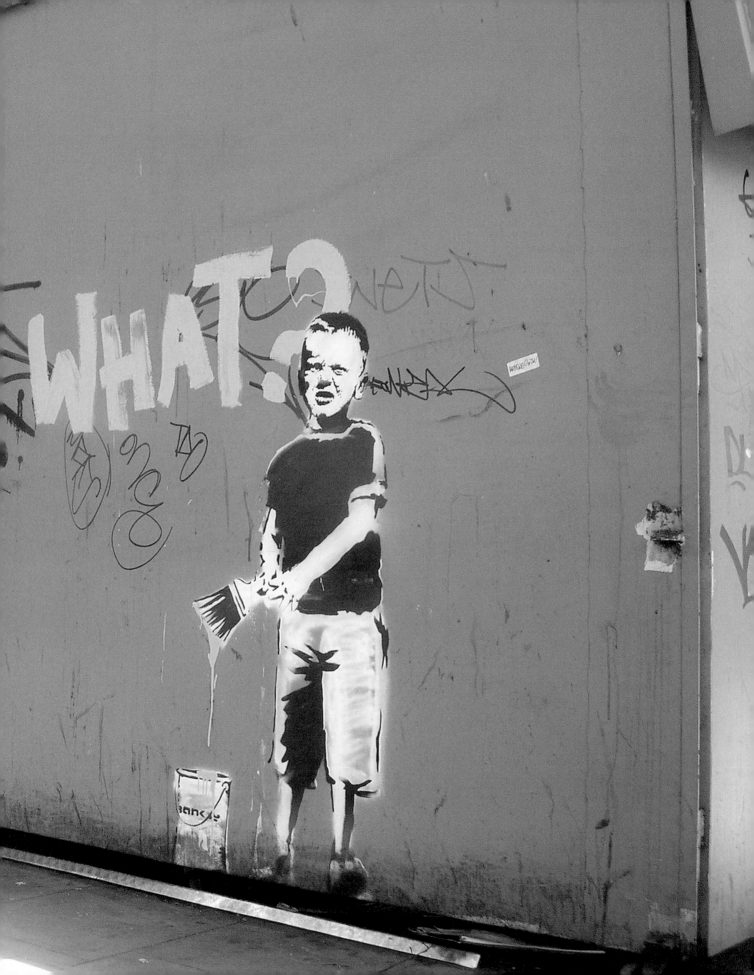

BROKEN WINDOW THEORY

破窗理論

犯罪學家James Q Wilson和George Kelling
在1980年代發展出一套犯罪行為理論,
後來成為眾所皆知的「破窗理論」。
他們主張,混亂失序免不了會帶來犯罪,
若建築物的一扇窗戶破了卻沒人修理,路過的人就會以為沒有人管,
然後會有更多窗戶破掉,塗鴉出現了,垃圾也開始堆積。
這可能會引發重大罪行,然後很明顯還是沒人出面管時,違法事件便急劇增加。
研究人員認為破壞狂、街頭暴力和普遍的社會敗壞彼此間有直接的關連。
這個理論衍生出90年代初紐約市惡名昭彰的掃黑行動,以及絕不容忍塗鴉畫的態度。

班克西網站收到的電子郵件

我不知道你們是誰,也不知道你們那裡有多少人,
可是我要寫信請你們別再把你們的東西塗在我們的住處,特別是哈克尼區的XX路。
我們兄弟兩人在這裡出生,一輩子都住在這裡,
但是最近有很多雅痞和學生搬到這裡,我們倆再也買不起老家的房子了。
那些討厭鬼覺得我們這一區很酷,毫無疑問有部分原因是因為你們的塗鴉畫。
你們顯然不是這裡的人,你們把房價抬高後,可能就只是繼續畫下去。
幫我們大家一個忙吧,去別的地方做你們的事,像是布里斯頓。

丹尼爾(姓和地址不予透露)

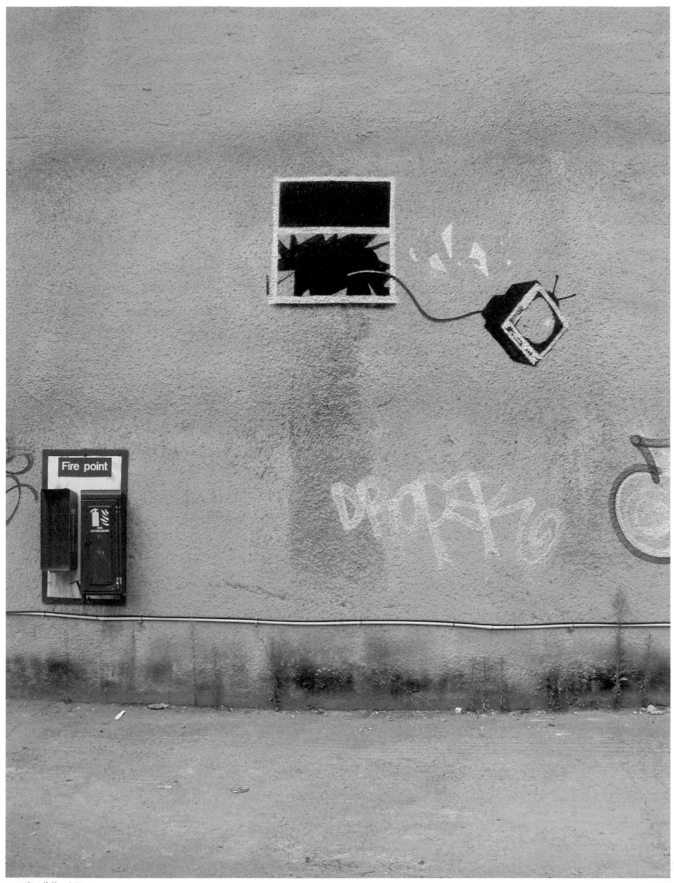

2006年，布里斯托

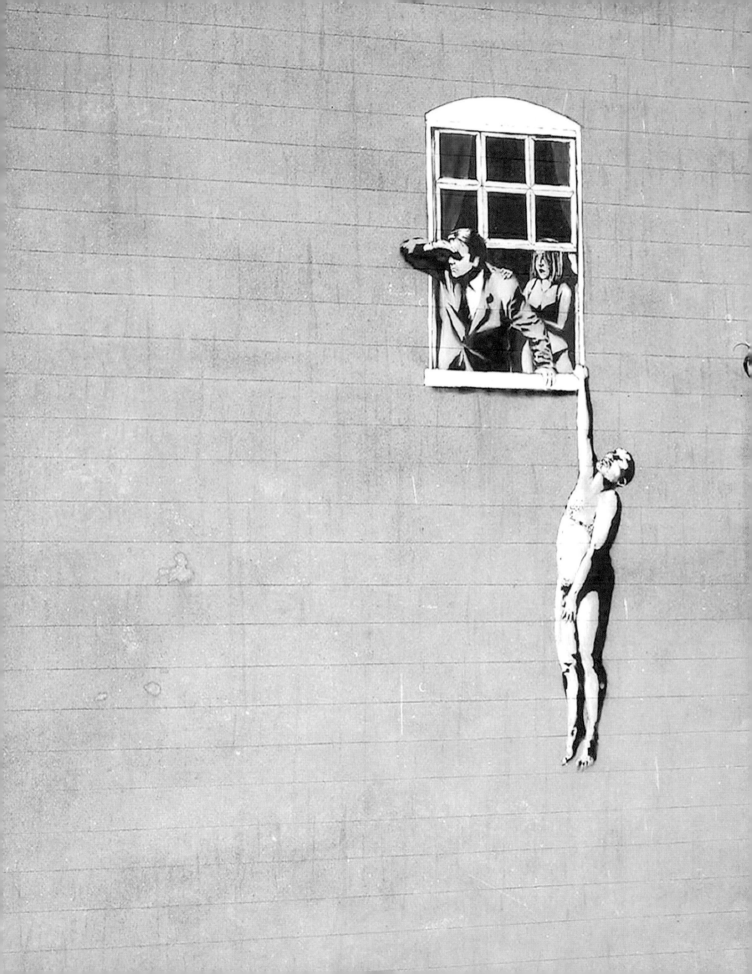

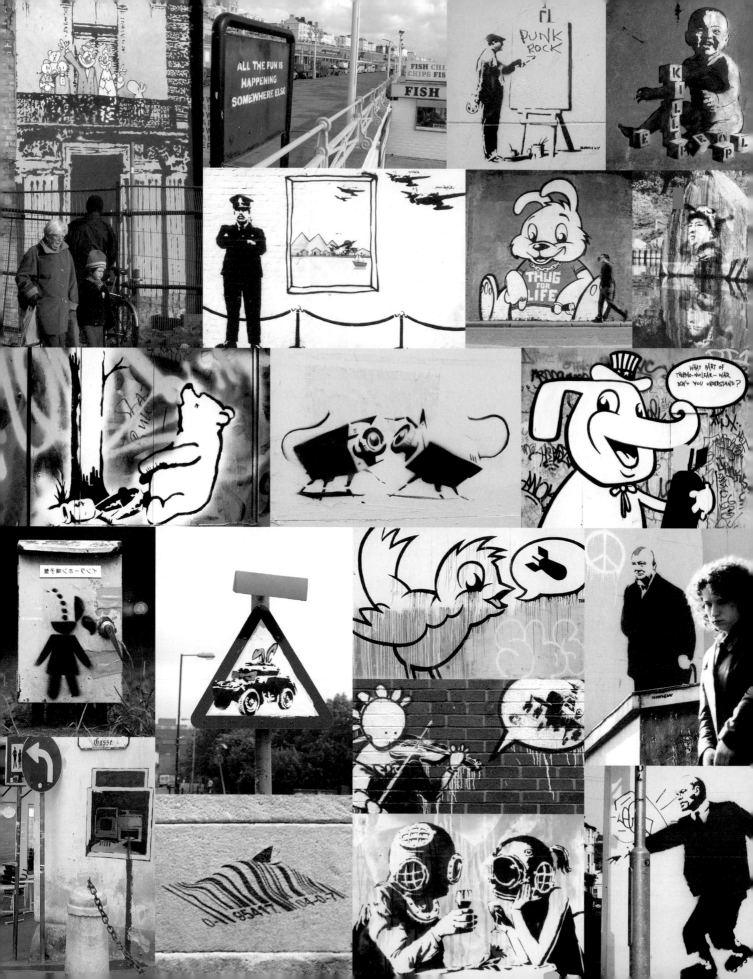

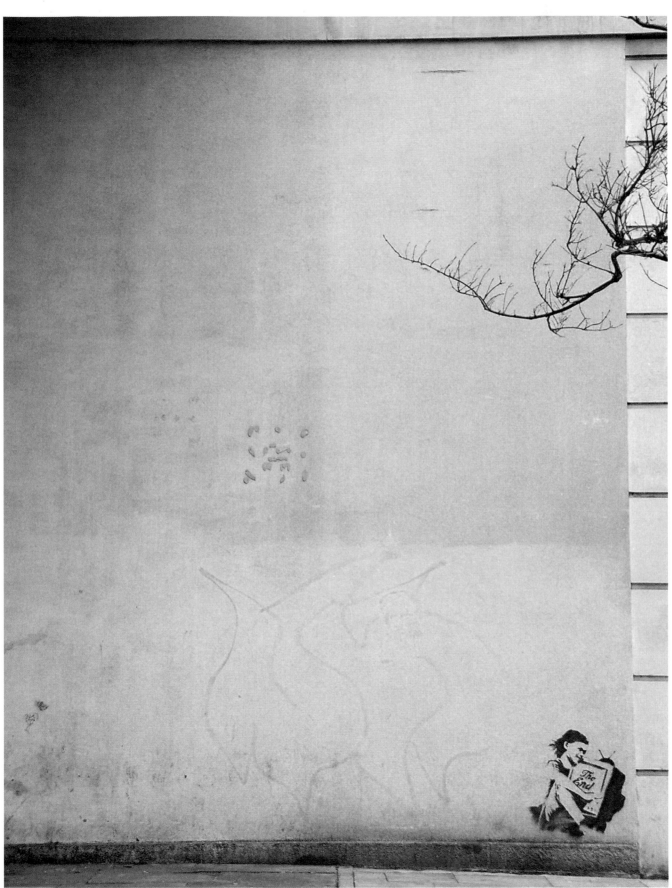

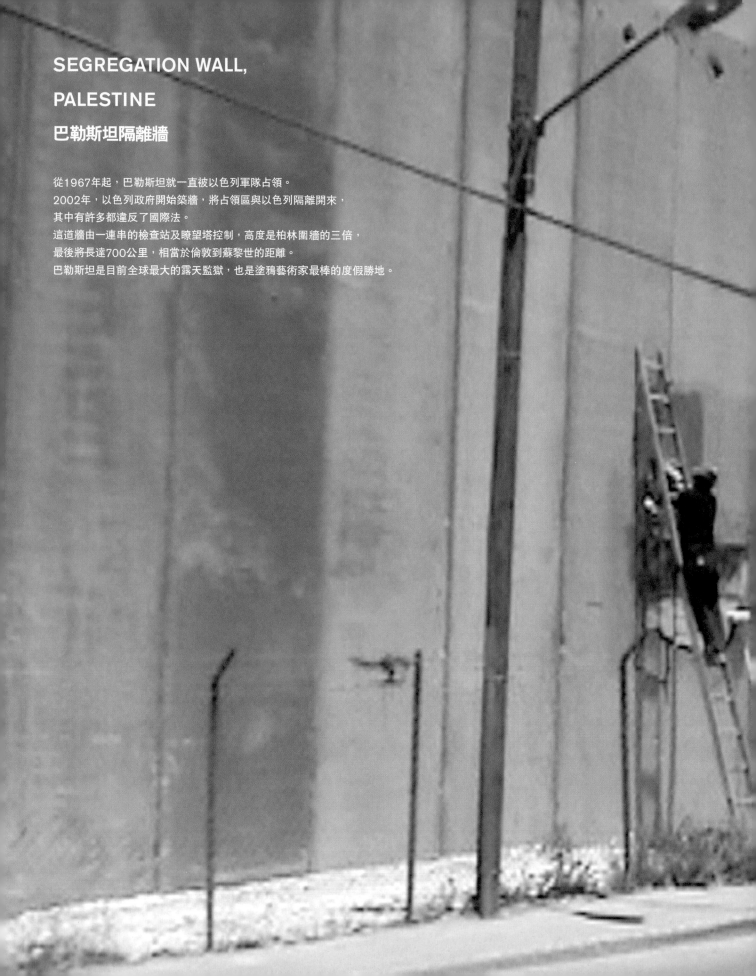

SEGREGATION WALL,
PALESTINE

巴勒斯坦隔離牆

從1967年起，巴勒斯坦就一直被以色列軍隊占領。
2002年，以色列政府開始築牆，將占領區與以色列隔離開來，
其中有許多都違反了國際法。
這道牆由一連串的檢查站及瞭望塔控制，高度是柏林圍牆的三倍，
最後將長達700公里，相當於倫敦到蘇黎世的距離。
巴勒斯坦是目前全球最大的露天監獄，也是塗鴉藝術家最棒的度假勝地。

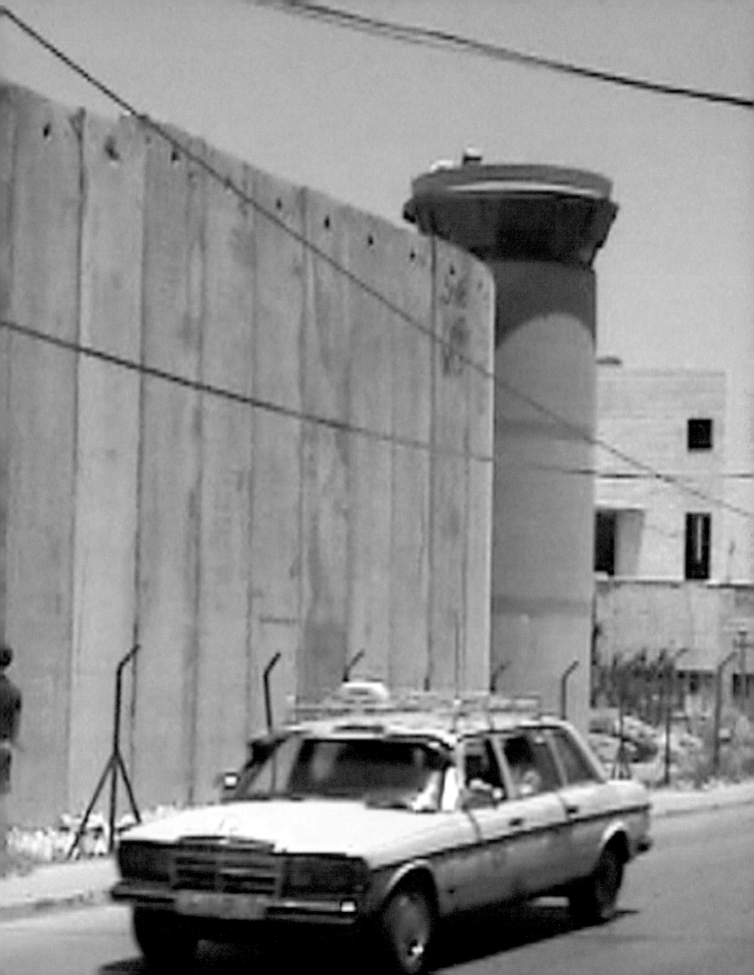

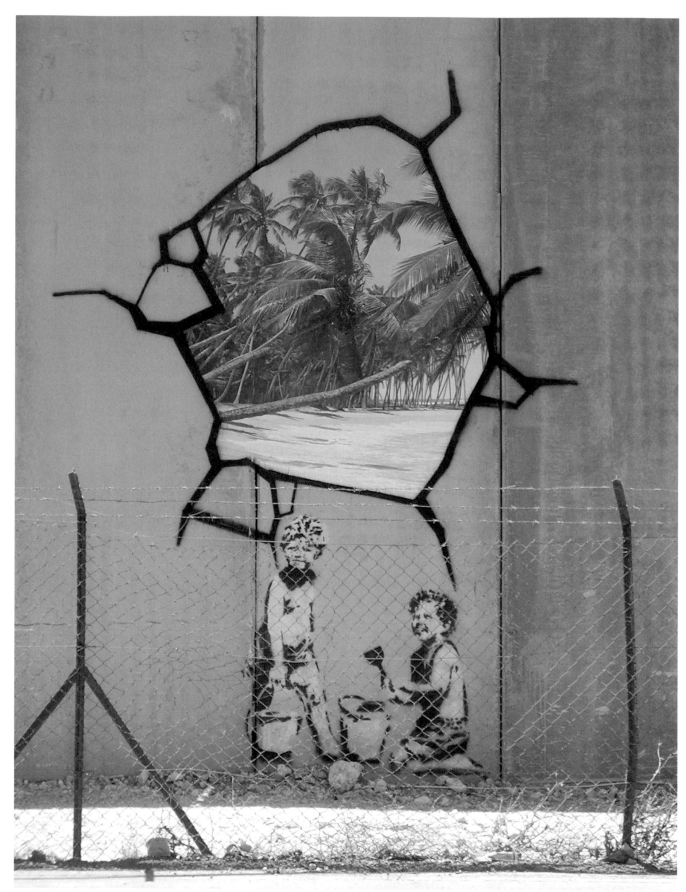

2005年，伯利恆

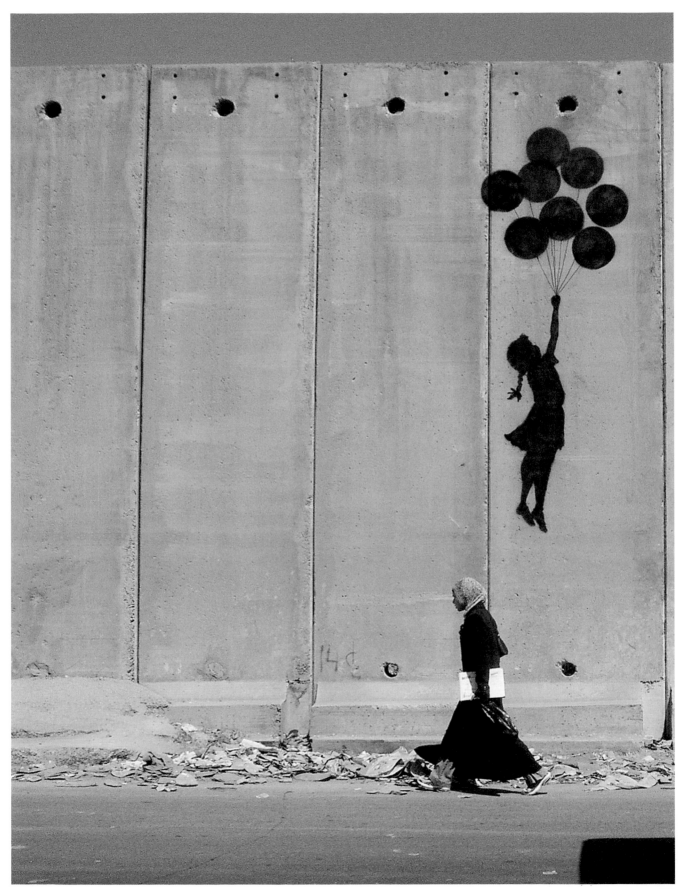

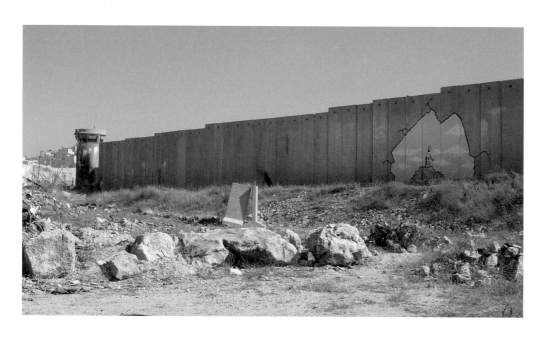

我的嚮導　你可以在這裡畫，瞭望台裡沒有警衛，他們要到冬天才來。

我　　　（畫了25分鐘後回到車內）什麼事這麼好笑？

嚮導　　（歇斯底里大笑）瞭望台裡當然有警衛，他們有帶著對講機的狙擊手。

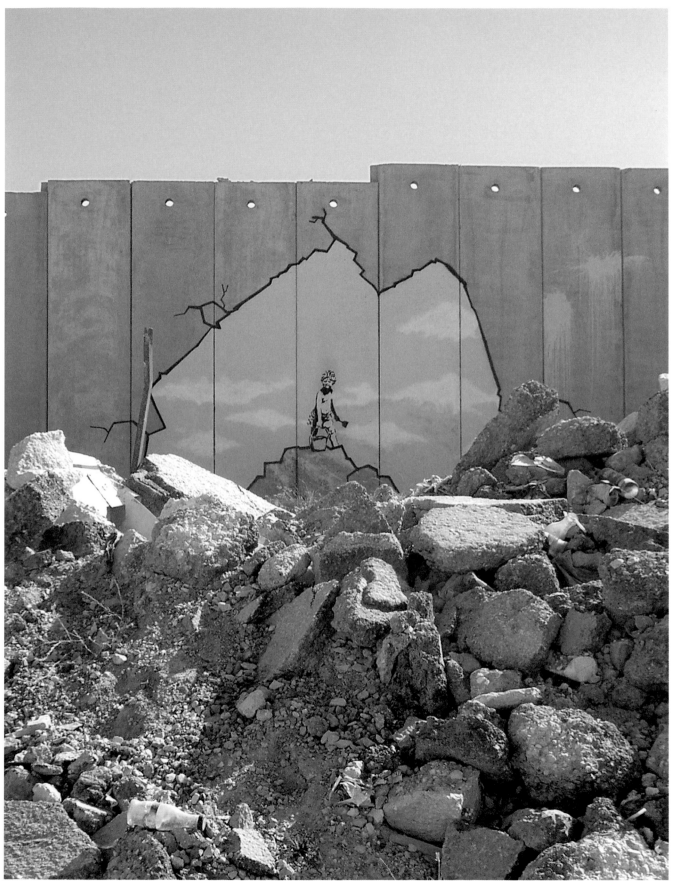

老人　　你在牆上作畫，讓牆看起來很美。

我　　　謝謝。

老人　　我們不想讓牆變美，我們討厭這道牆，你回家去吧。

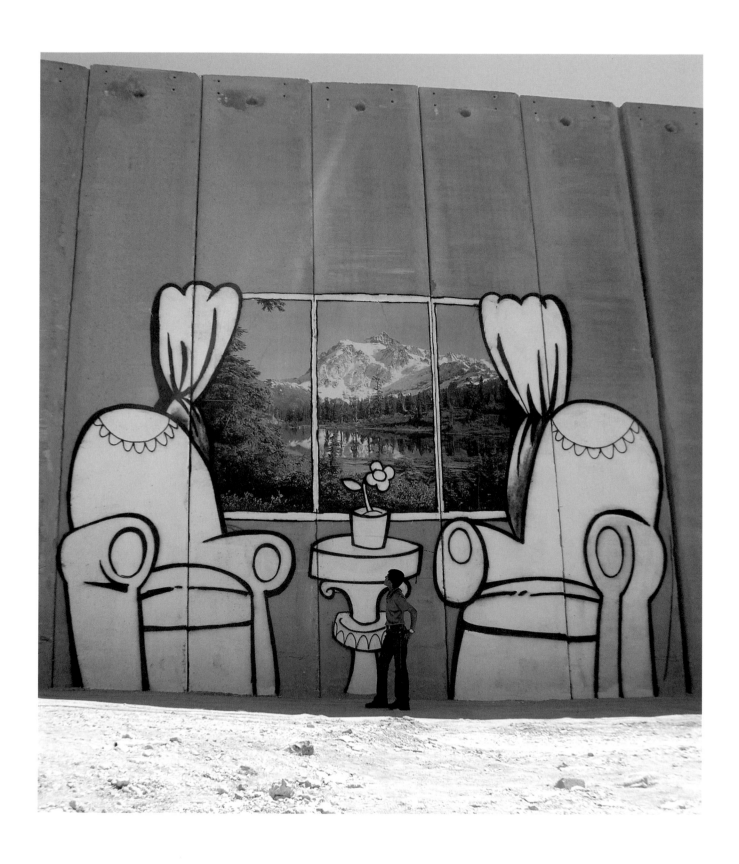

2003年，伯利恆檢查站

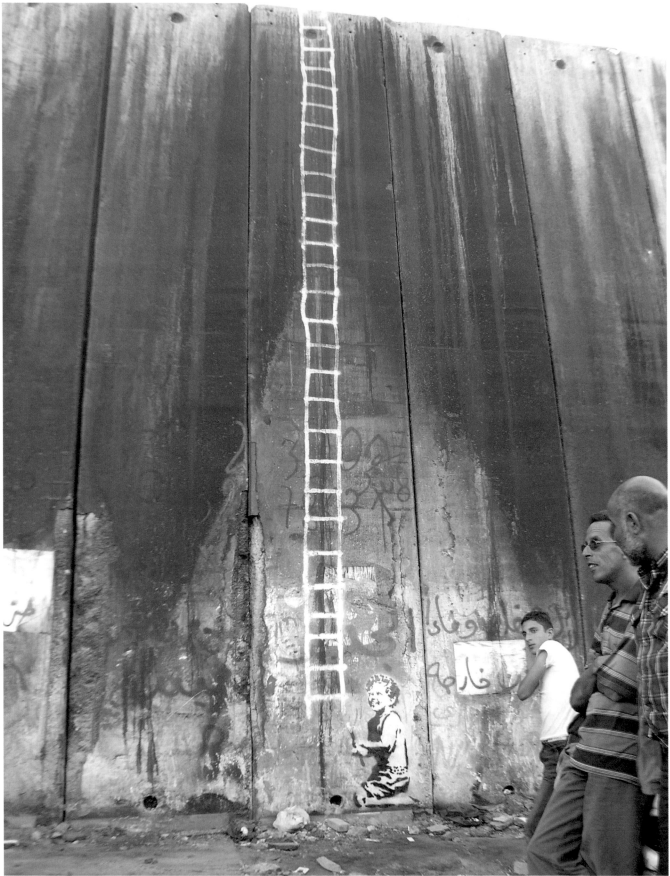

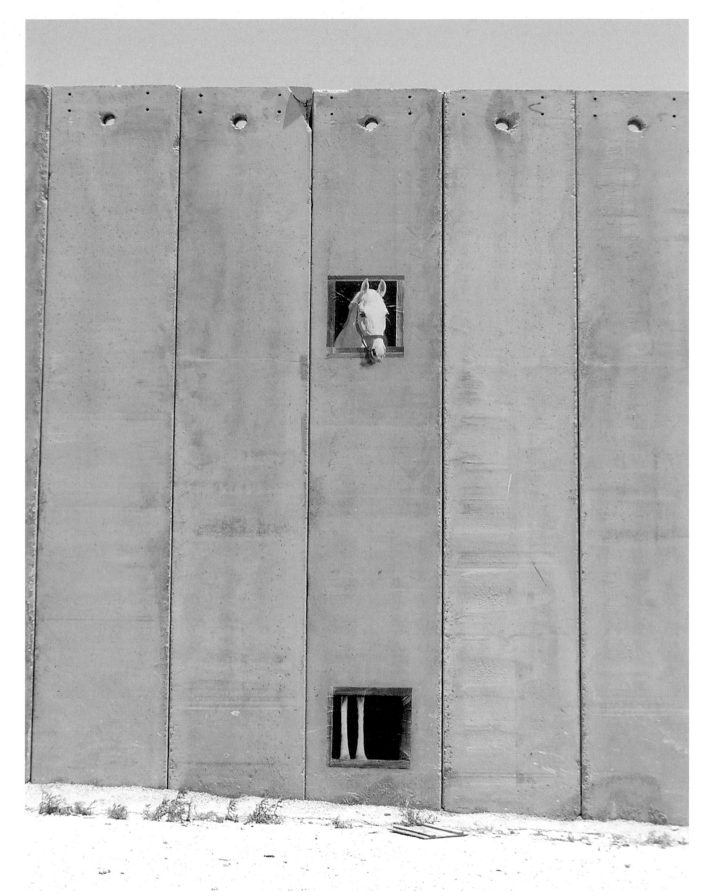

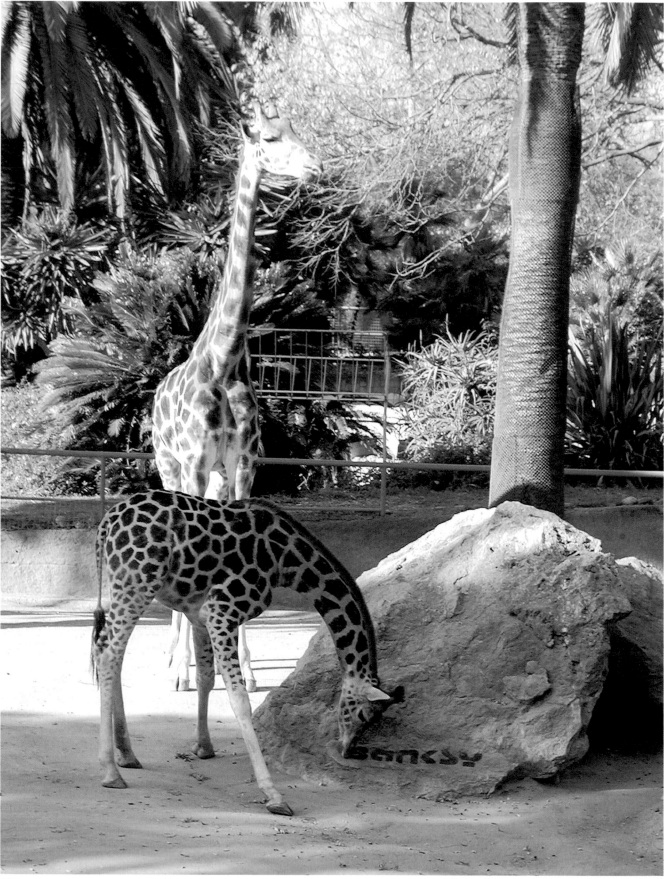

ZOO PAINTING

動物園彩繪

我在凌晨三點跳過柵欄，進入巴塞隆納的中央公園，
這公園裡蓋了座動物園，不料公園竟然也是嘉泰羅尼亞人的議會所。
裡面異常明亮，西班牙憲警坐在馬力十足的吉普車裡巡邏。
我正沿著公園的邊緣偷偷摸摸前進，憲警讓我有點措手不及。
我潛入灌木叢中，但為時已晚。吉普車停了下來，久久不動。
我心裡已經想好說詞，我會說我是身無分文的旅客，沒有旅館房間可住，
就隨便睡在公園裡，而且一向隨身攜帶十二罐噴漆、攀爬的繩索和印刷模版。
然後我聽到腳步聲從正後方的柵欄向我走來，我猜警察進來了。
我憋住氣，撥開常春藤葉，正好和一隻巨無霸袋鼠大眼瞪小眼。
幾分鐘後，憲警發動吉普車，駛過公園離開了。一分鐘不到，我就跑進了動物園。
英國動物園的每道圍欄前都有動物圖案的標示，但巴塞隆納的動物園沒有，
所以我進入每一道圍欄之前都要特別小心。
我以正常速度移動，幫企鵝、長頸鹿、野牛、瞪羚戴上標籤後，
才抵達我最終的目的地：大象屋。
一個西班牙小朋友已經在一張紙上替我譯好「趁現在大笑，但我們總有一天會被逮到。」
我拿出油漆，準備把這句話寫在後面的牆上，每個字高達三呎，
看起來像是動物寫出來的，卻發現我把那張紙弄丟了。
我蹲在一大堆糞便旁，心都冷了。
我不會西班牙文，而寫英文又似乎不怎麼能引起回應。
我看了十五次手錶，心想這可能是我最好的選擇：用典型的監獄風格畫記號。
我加了五桶厚實的黑色漆，在整道圍欄的每一面都塗上 卌 卌 卌 卌。
我睡到隔天下午才起床，沒拍到半張大象圍欄的照片。
清潔人員緊急出動，已經賣力清理了好一段時間，還用塑膠布把其他地方蓋了起來。
真洩氣，只有警察的手上才有你作品的好照片。

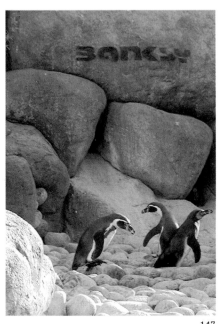

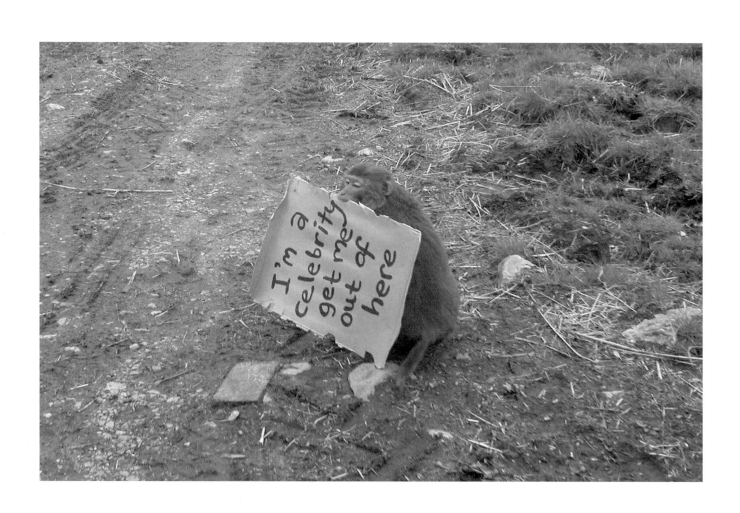

2003年，朗利特野生動物園

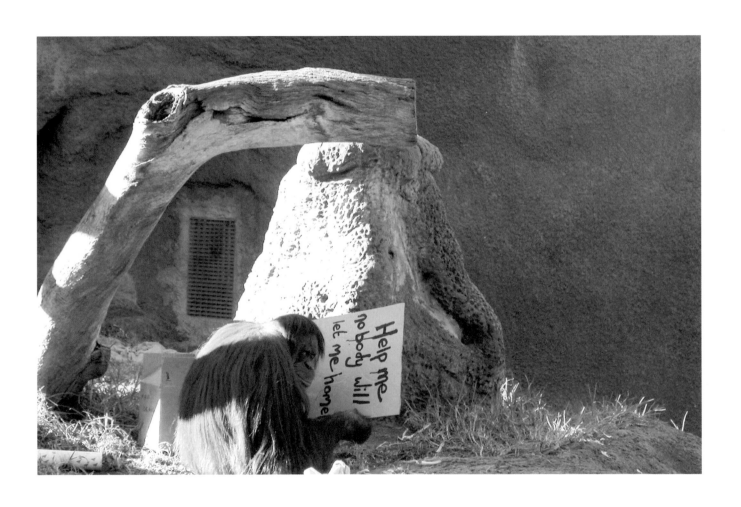

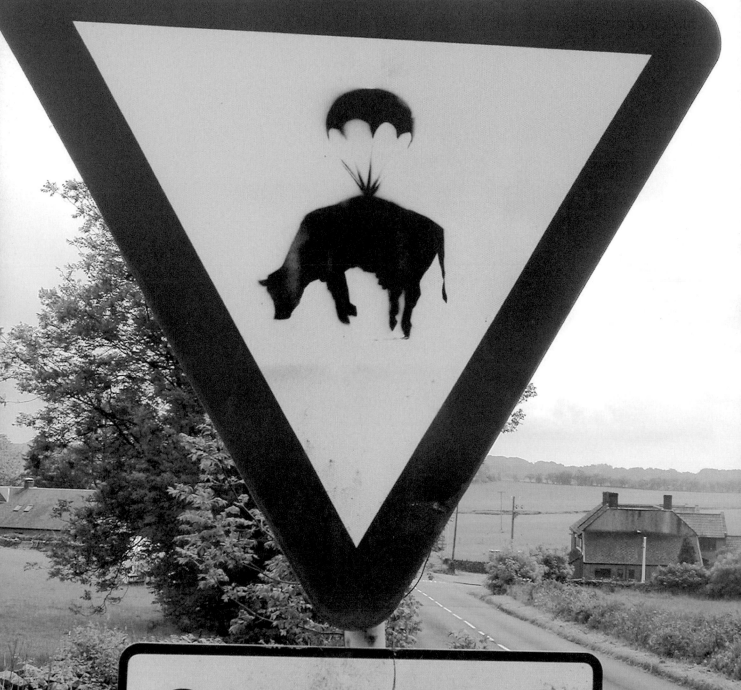

GIVE WAY
150 yds

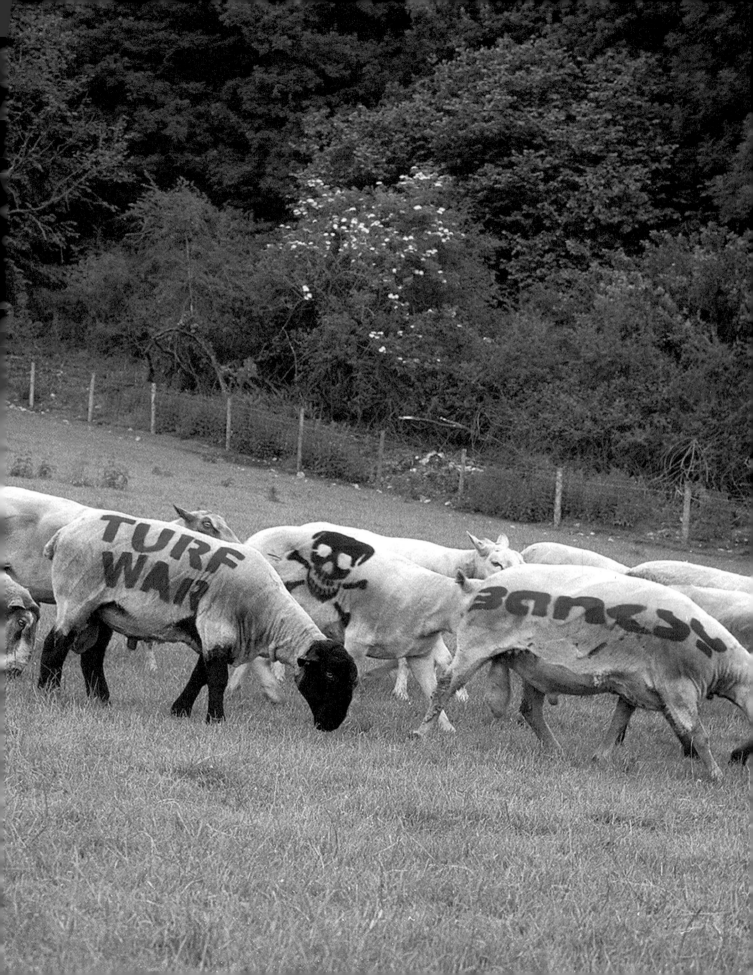

COWS

HICK HOP

鄉村饒舌

假如你是在一座沒有地鐵列車的小鎮長大，
就得另外找地方塗鴉。
說來容易做來難，
因為多數地鐵駕駛不會帶著獵槍到處晃。

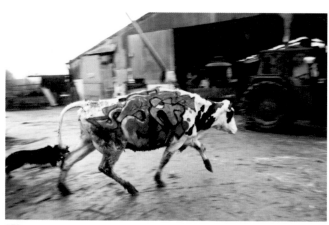 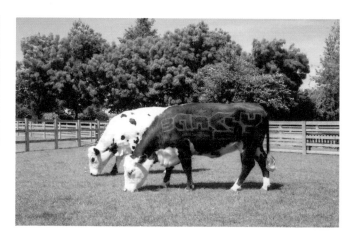

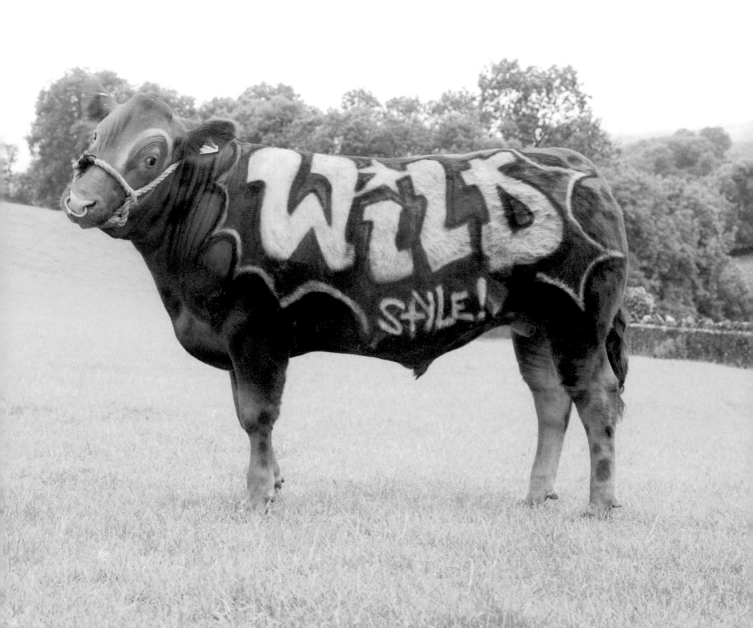

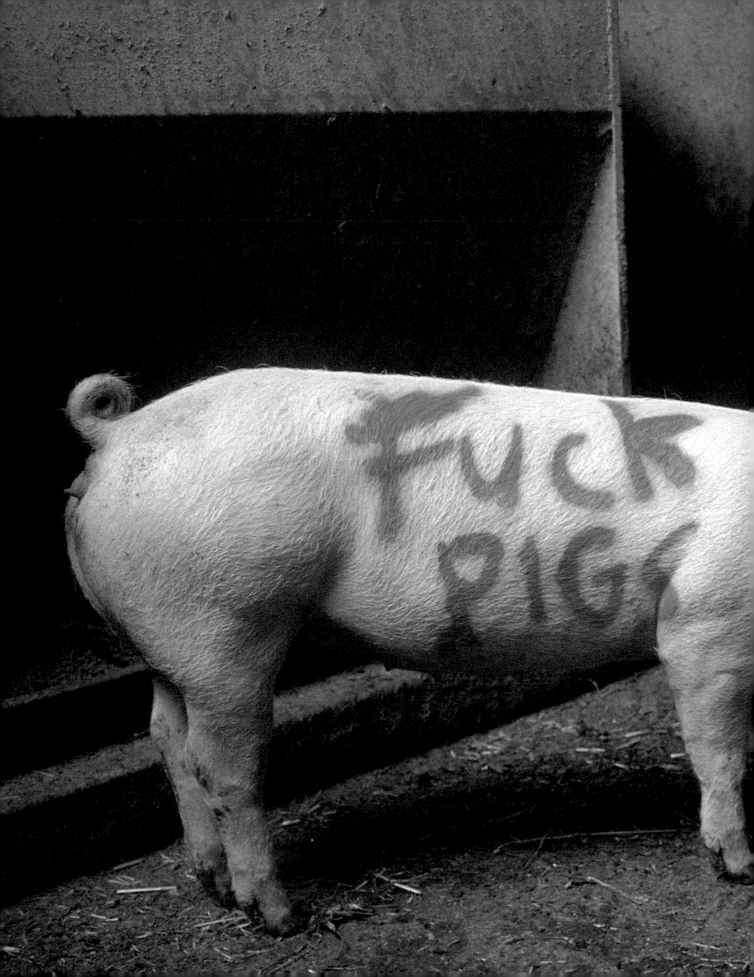

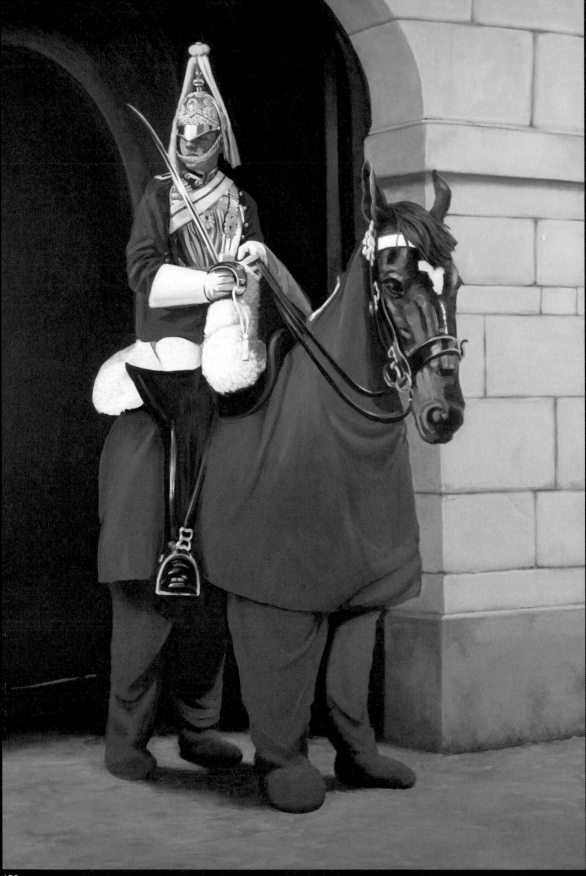

ARTS

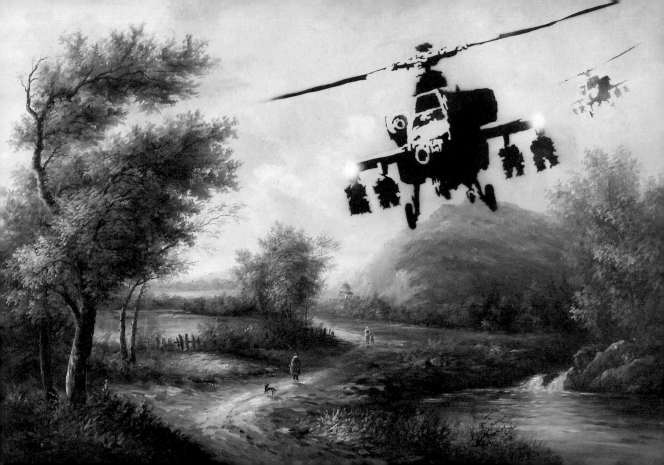

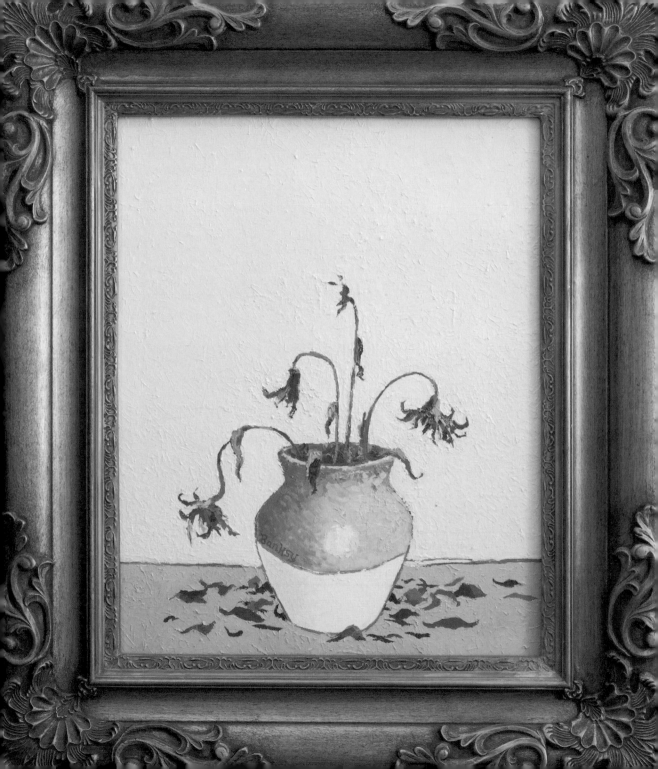

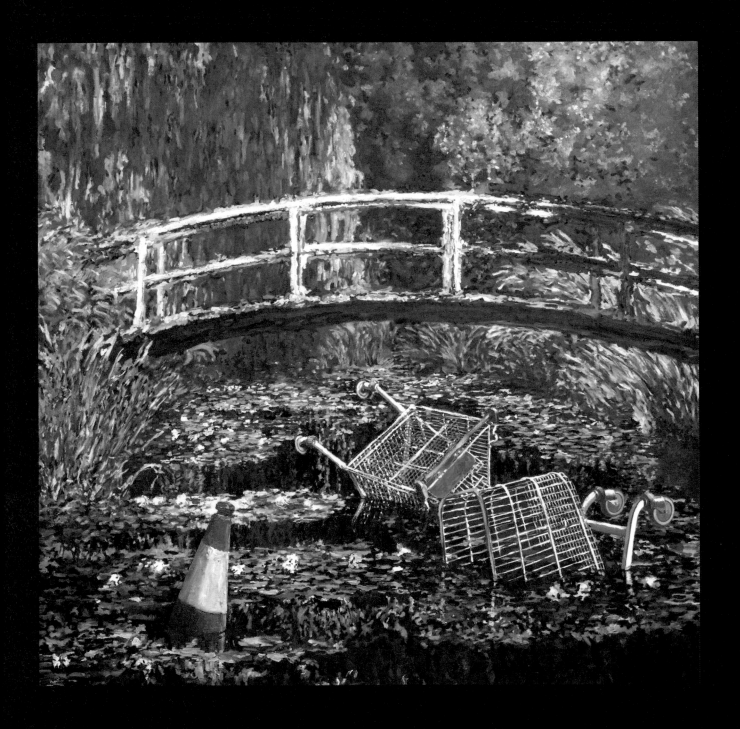

給我看莫內。

「英國的治安巡邏已經毀了我們大家的鄉村」
2003年，油彩畫

這幅新取得的畫作是新後白癡畫派的絕美代表作。
藝術家在倫敦的街頭市集發現一幅未署名的油畫，
然後在上頭用模版印上刑事案件的封鎖帶。
這證實了，破壞如此秀麗的田園風光，
反映出我們的國家沉迷於刑案及戀童癖患者，
而全國風景如何因此遭到肆意破壞。
如今，造訪任何一處美景如畫的景點，
都有感覺可能會受到騷擾，或找到棄屍的殘塊。

藝術家的個人說明，2003年

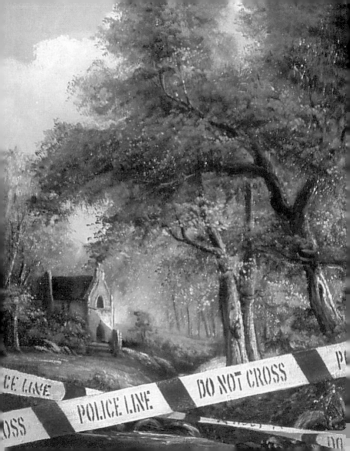

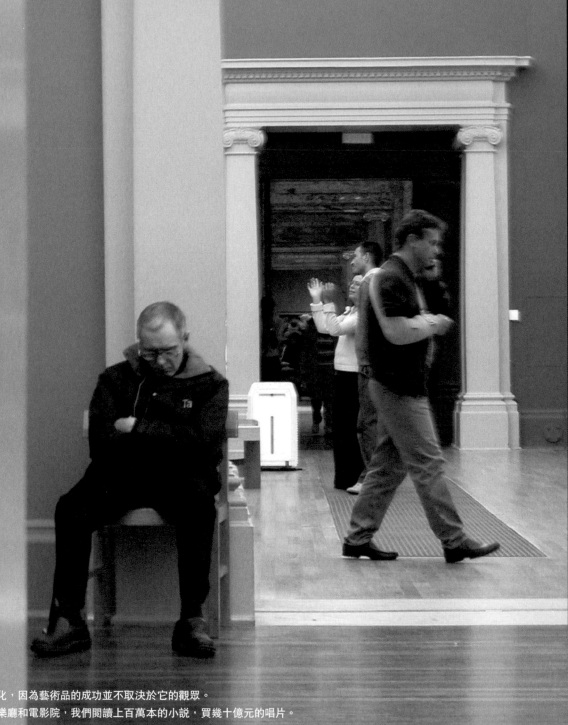

藝術不像其他文化，因為藝術品的成功並不取決於它的觀眾。
民眾每天塞滿音樂廳和電影院，我們閱讀上百萬本的小說，買幾十億元的唱片。
我們這些人左右了大多數文化的製造和品質，卻不能影響我們的藝術。
我們看到的藝術只由少數菁英人士完成。
一小群人創作、推廣、購買、展覽。藝術的成功，由他們一手決定。
世界上只有幾百個人有真正的發言權。
在美術館裡，你只是遊客，觀賞著幾名百萬富豪典藏戰利品的密室。

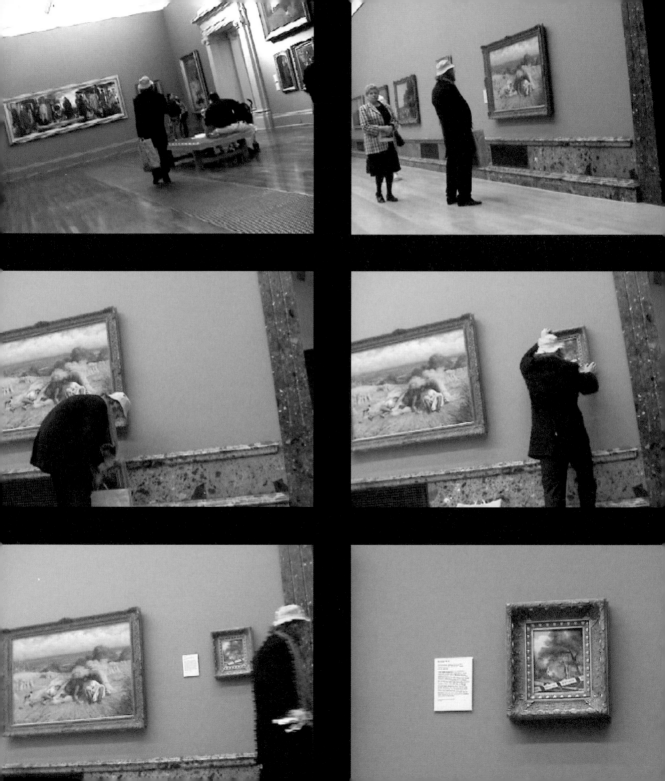

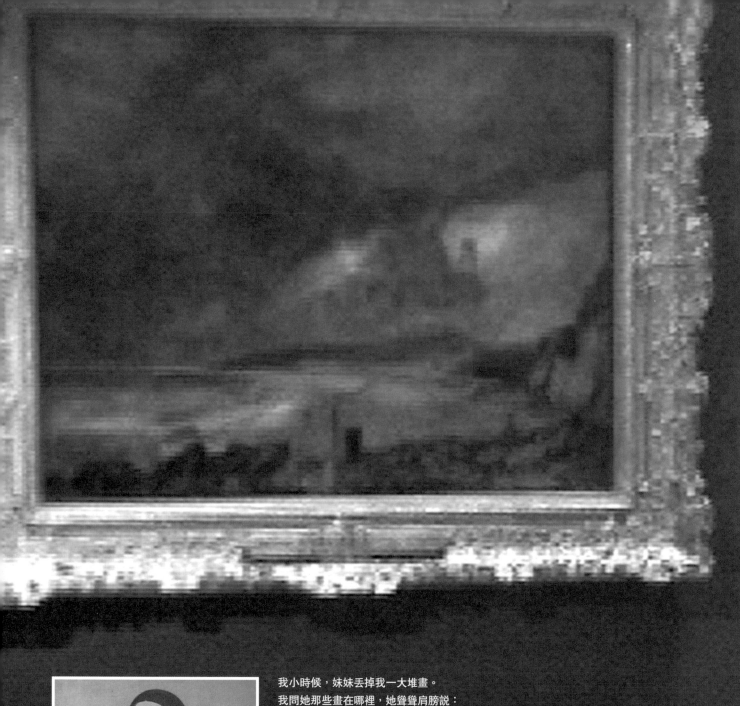

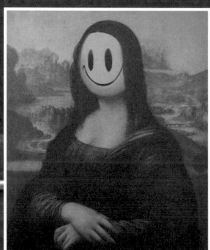

我小時候，妹妹丟掉我一大堆畫。
我問她那些畫在哪裡，她聳聳肩膀說：
「唉唷，那些畫以後又不會掛在羅浮宮，對吧？」

羅浮宮的裝設，巴黎，2004年。
維持時間不明。

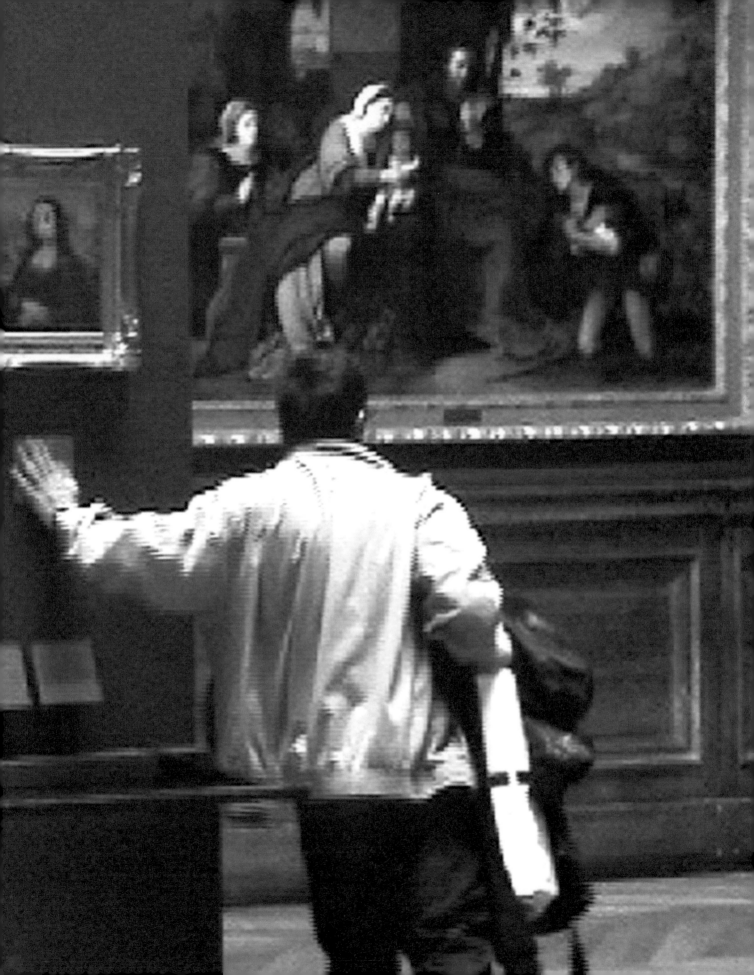

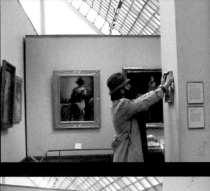

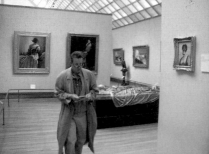

變得精於騙人，
你就再也不用擅長其他事了。

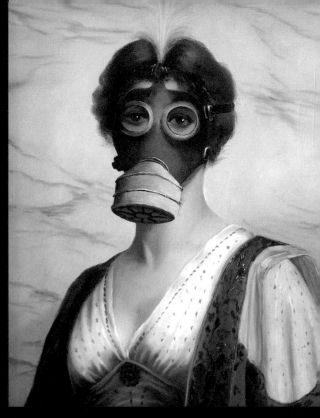

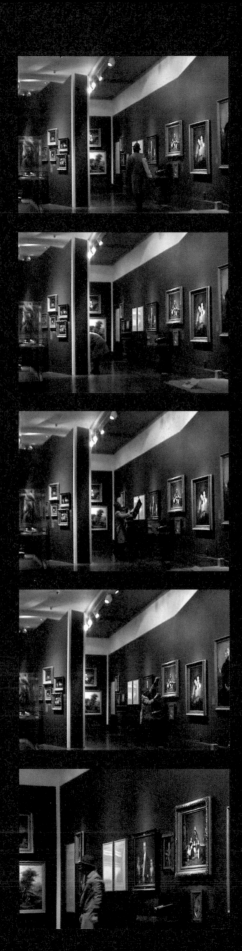

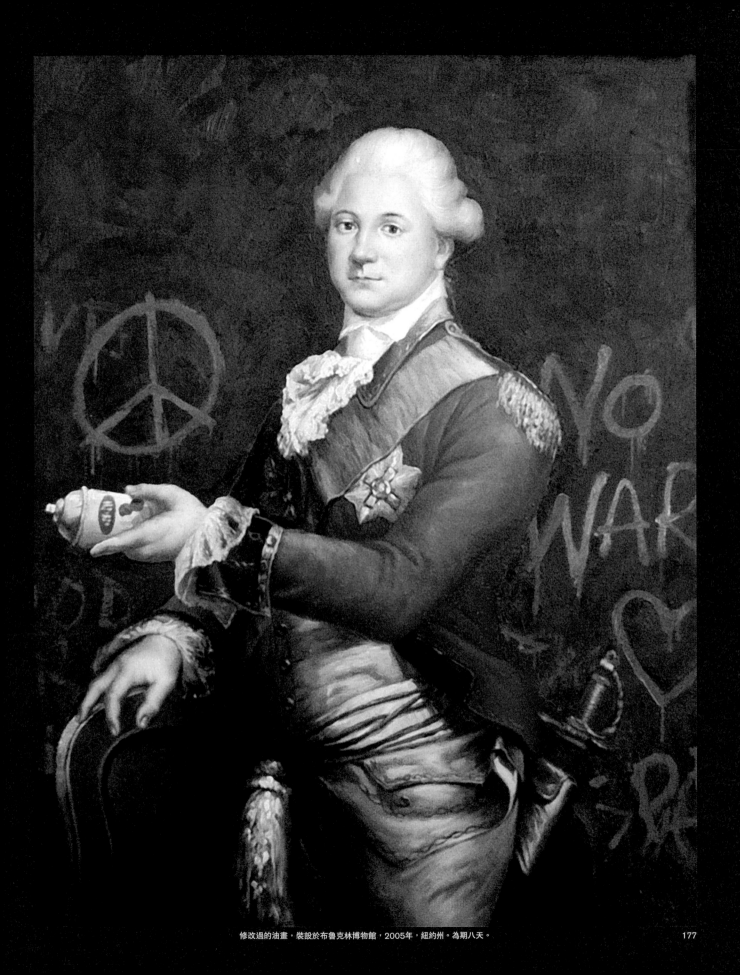

修改過的油畫，裝設於布魯克林博物館，2005年，紐約州。為期八天。

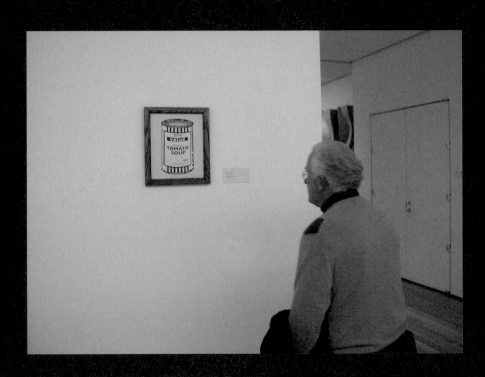

把畫貼上去之後，我花五分鐘觀察接下來發生的事。
一群人走來盯著畫瞧，又繼續往前，看似迷惑，也有點被唬過去的樣子。
我覺得自己像是個真正的現代藝術家。

Withus Oragainstus
United States

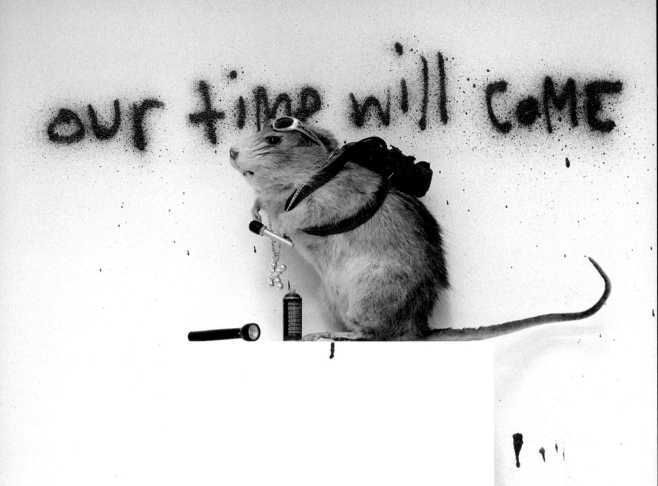

Pest Control

Recently discovered specimens of the common sewer rat have shown some remarkable new characteristics.

Attributed to an increase in junk food waste, ambient radiation and hardcore urban rap music these creatures have evolved at an unprecedented rate. Termed the Banksus Militus Vandalus they are impervious to all modern methods of pest control and mark their territory with a series of elaborate signs.

Professor B. Langford of University College London states "You can laugh now... but one day they may be in charge."

電視已經讓上劇院顯得很無聊，攝影也差不多毀了繪畫，
但塗鴉畫隨著歲月流逝依舊光榮無損。

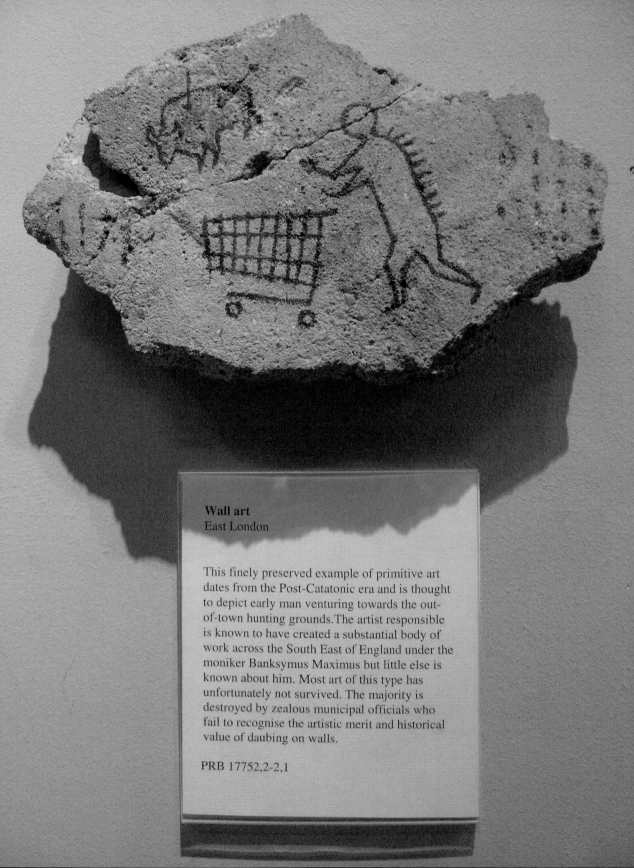

Wall art
East London

This finely preserved example of primitive art
dates from the Post-Catatonic era and is thought
to depict early man venturing towards the out-
of-town hunting grounds. The artist responsible
is known to have created a substantial body of
work across the South East of England under the
moniker Banksymus Maximus but little else is
known about him. Most art of this type has
unfortunately not survived. The majority is
destroyed by zealous municipal officials who
fail to recognise the artistic merit and historical
value of daubing on walls.

PRB 17752,2-2,1

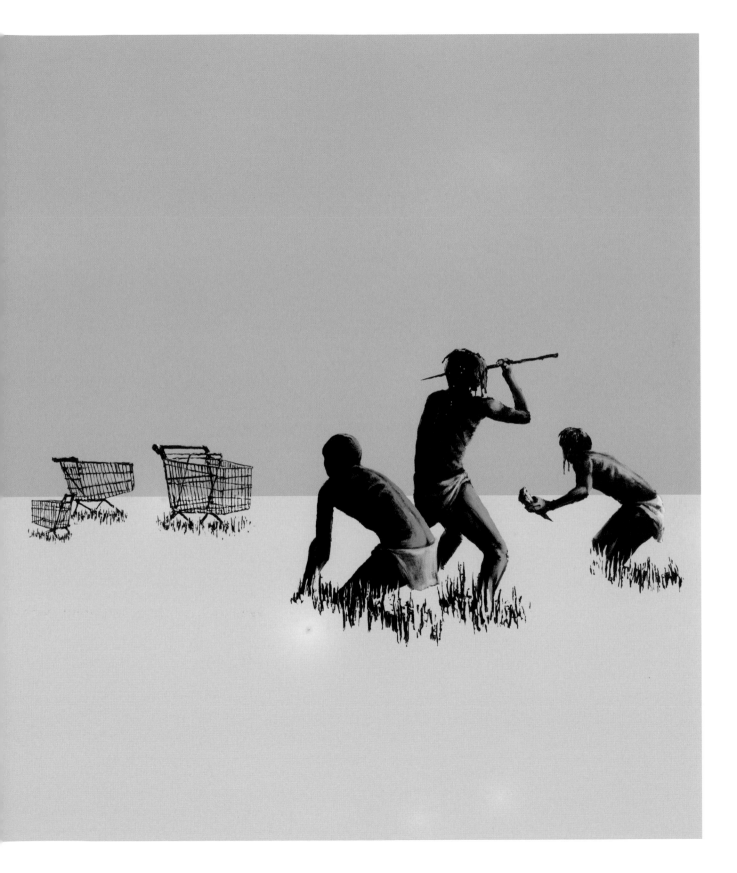

有時候世界局勢令我感到好噁心，連第二個蘋果派都沒辦法吃完。

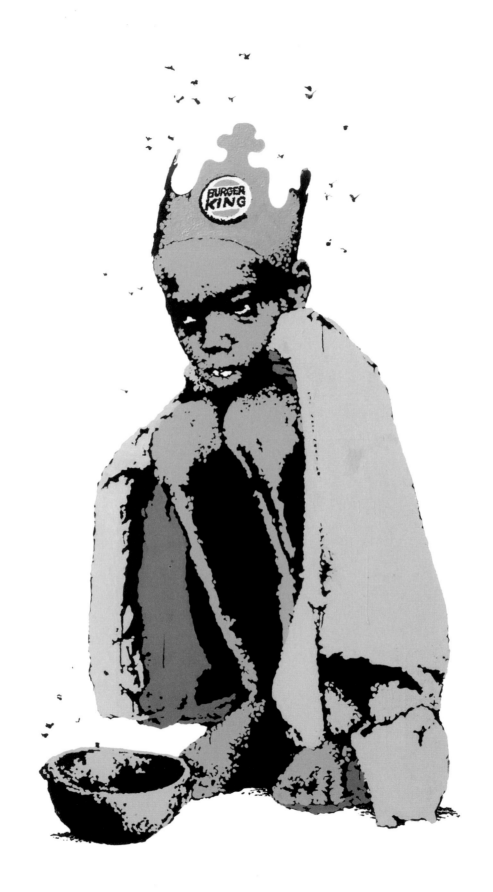

擋不住的感覺。

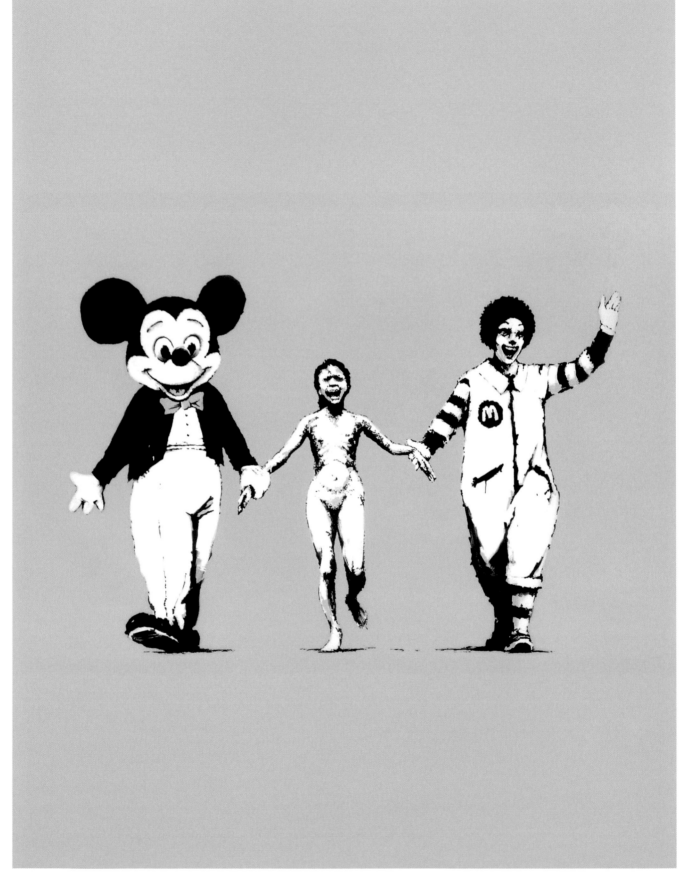

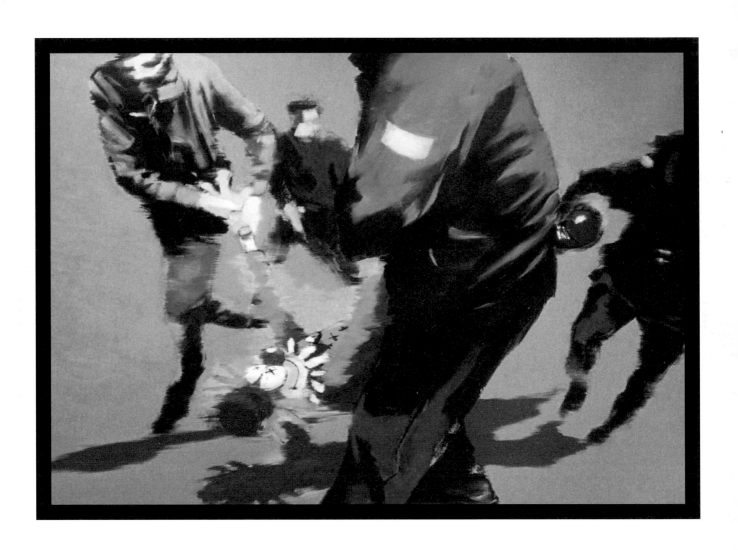

那個笑話你講了兩次。

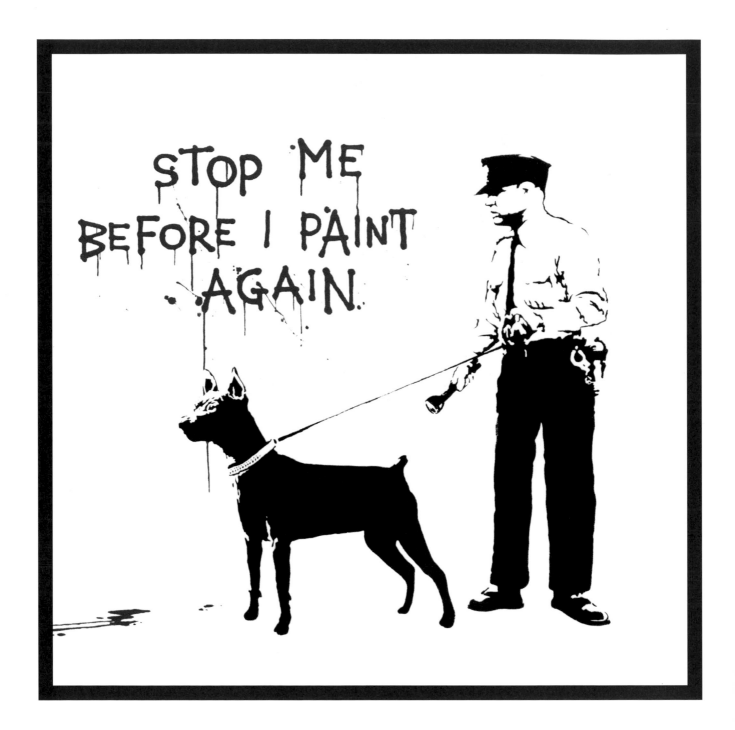

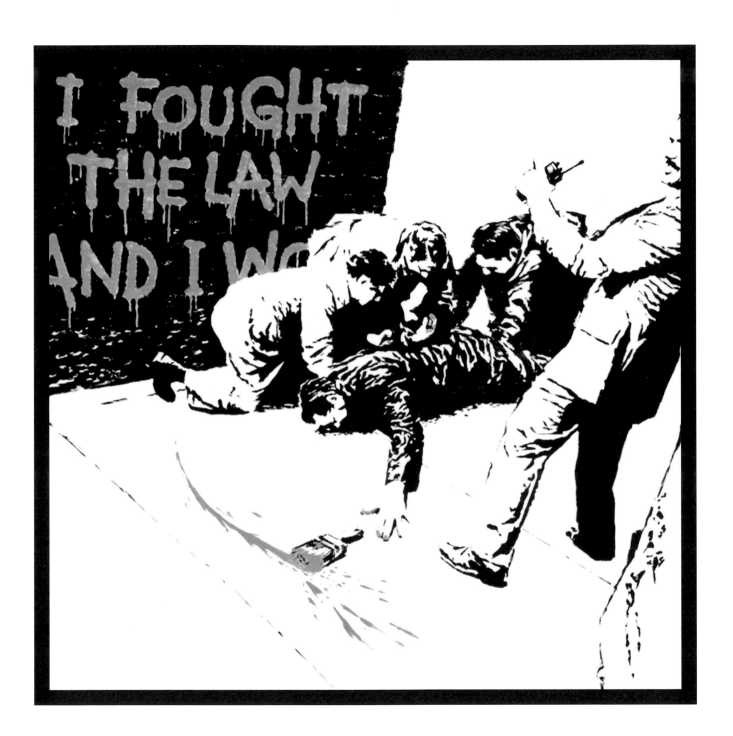

BRANDALISM

班氏搞破壞主義

任何張貼在公共空間、讓人無從選擇要看或不要看的廣告,都是你的。

那種廣告是你的了。你可以拿去重新安排,重新利用。

若你請求許可,就像別人拿塊石頭砸在你頭上,你還請求要保留那塊石頭一樣。

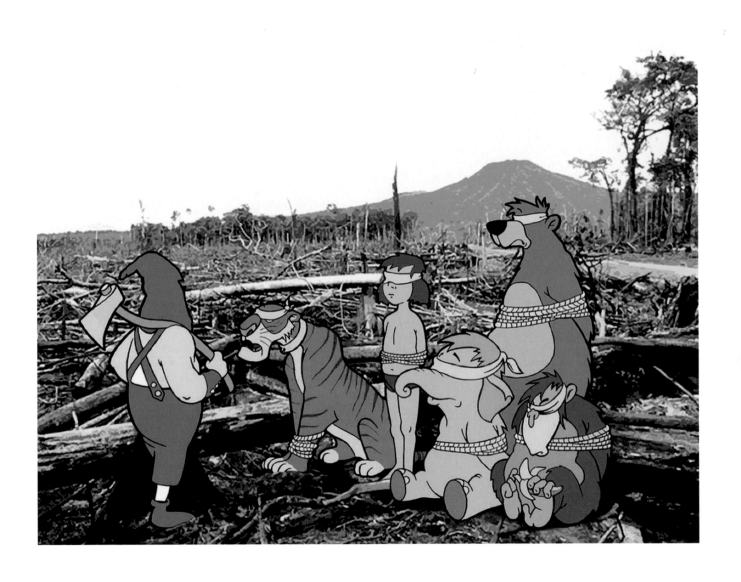

反對砍伐森林的綠色和平活動海報。

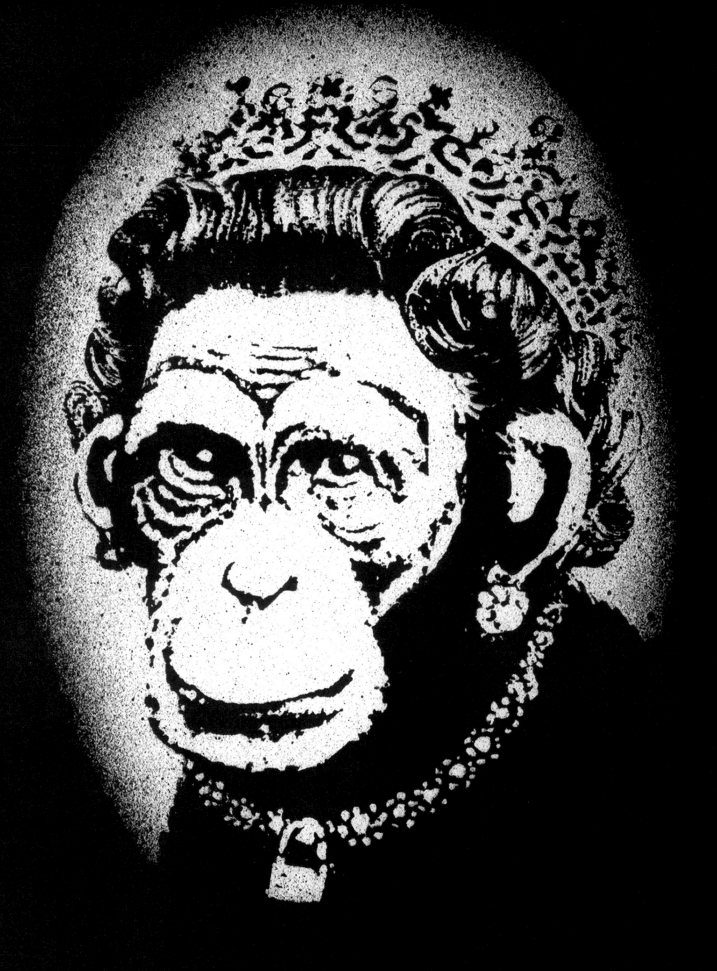

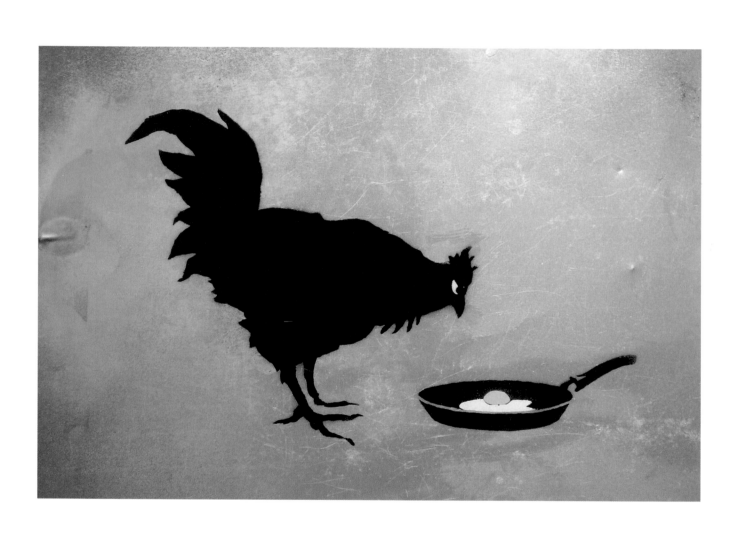

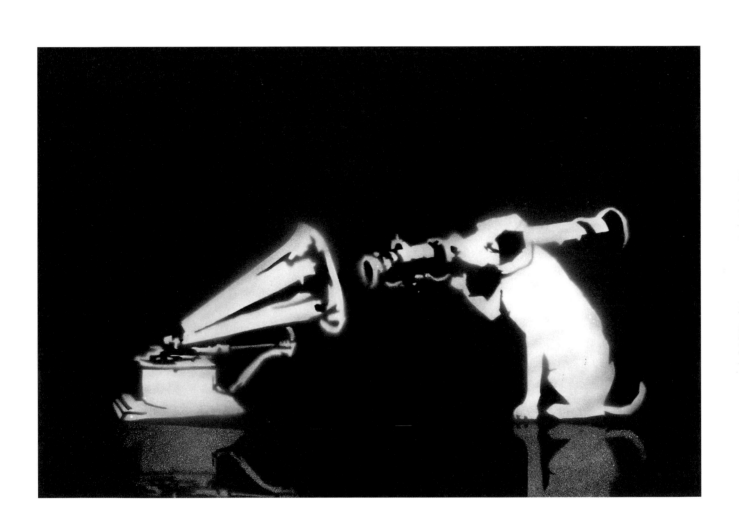

我們再也不需要英雄，只需要有人帶走資源回收。

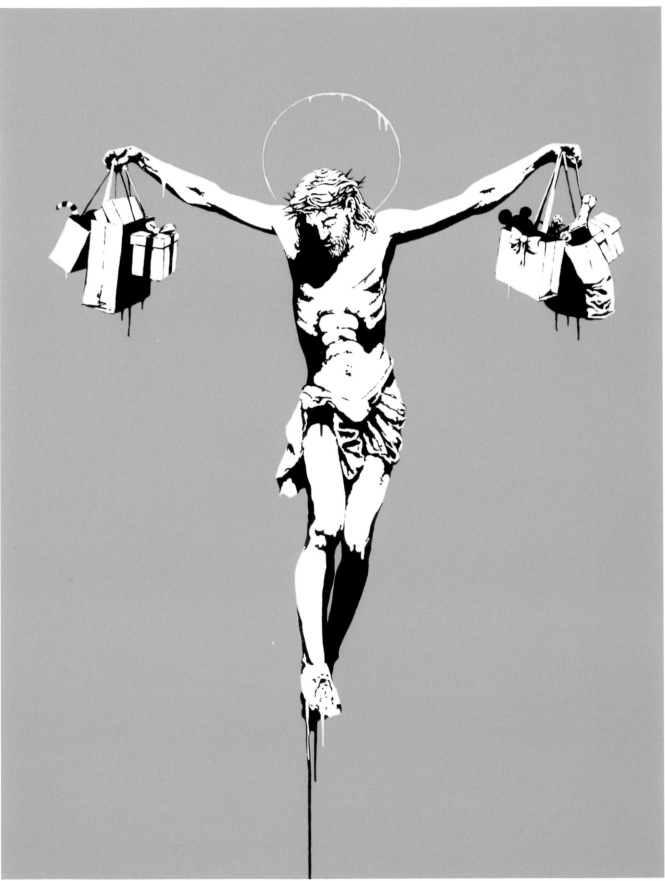

在資本主義還沒粉碎之前，我們想改變世界也束手無策。
這時候，我們都應該出去購物，好好慰問自己。

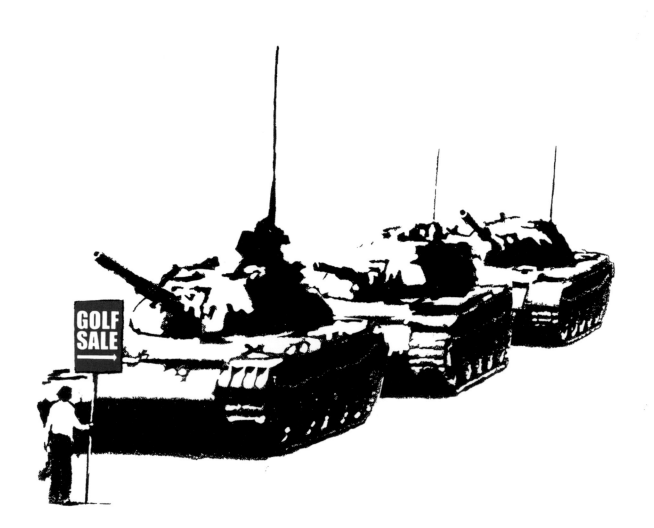

早起的人引發戰爭、死亡、饑荒。

STREET
FURNITURE

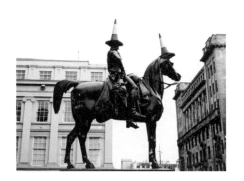

STREET SCULPTURE

街頭雕像

如果想讓大家忽視什麼人，就把他們製成真人尺寸的青銅像，安置在城裡的正中央。
無論你多偉大，都只有精於攀爬的無聊酒鬼才能讓大家注意到你。

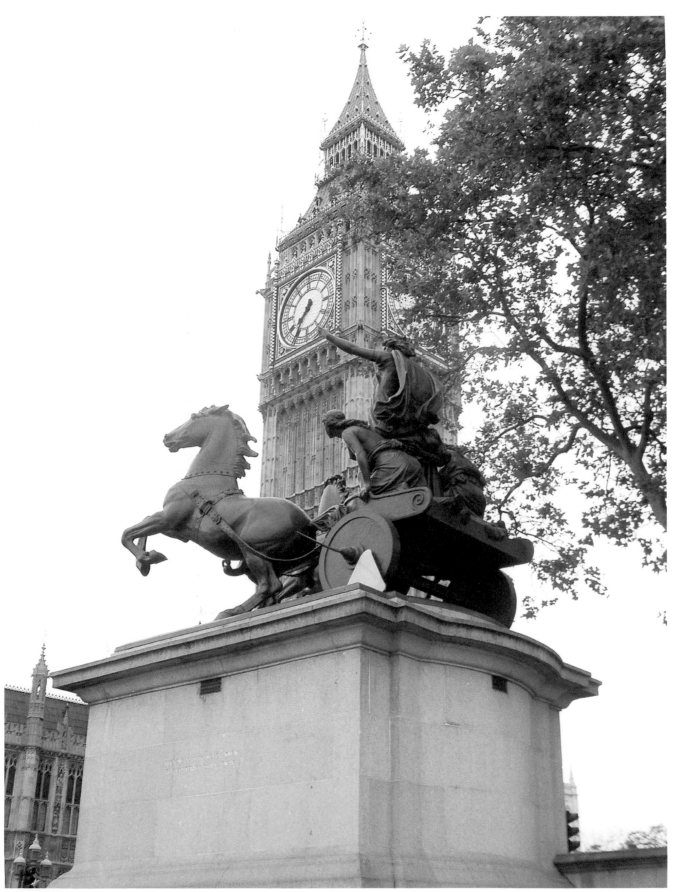

有車輪鎖的布狄卡，2005年，倫敦，西敏市。為期十二天。

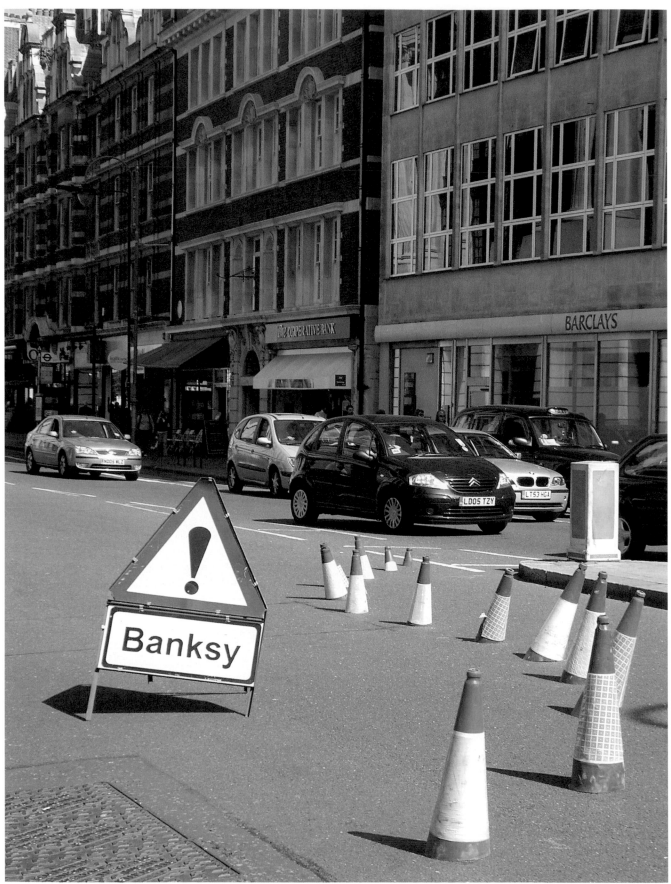

2005年，倫敦，南安普敦路。為期十二天。

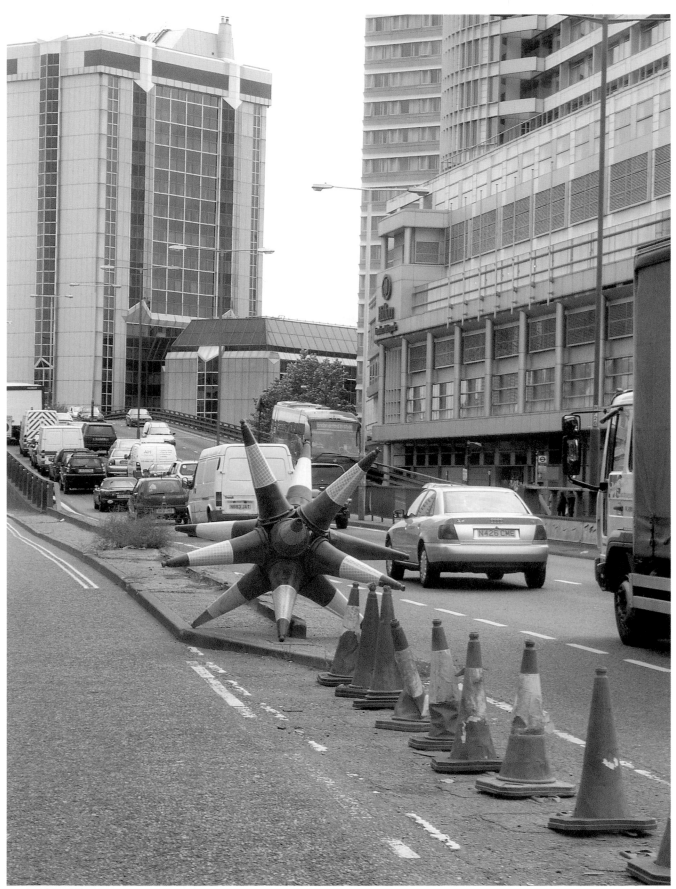

2005年，倫敦，艾據威路（Edgeware Road）。為期六天。

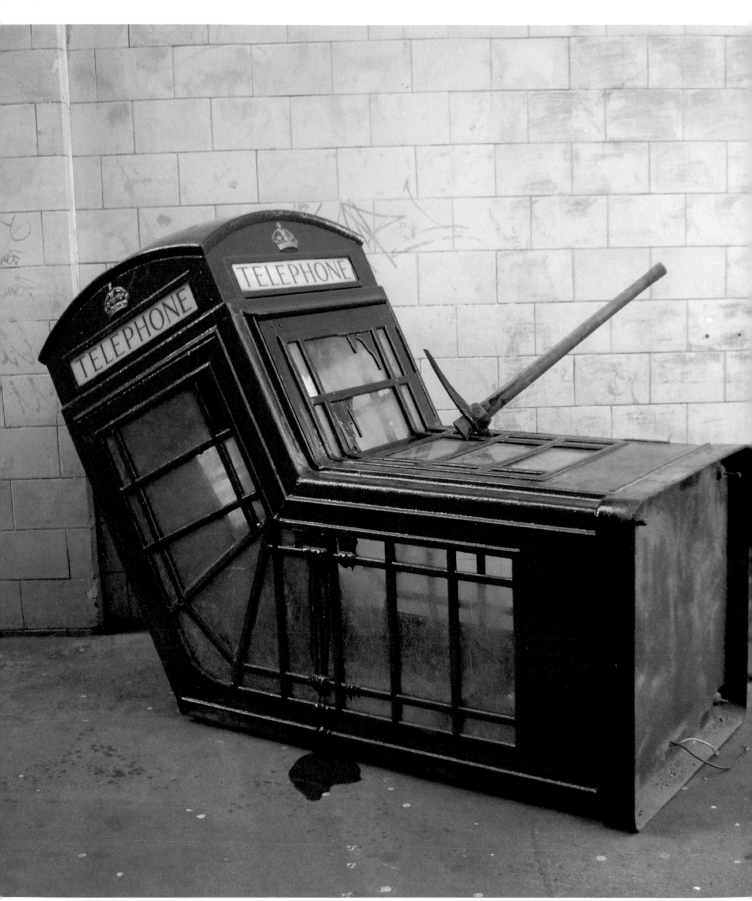

遭惡意破壞的電話亭，2006年，倫敦，蘇活廣場。

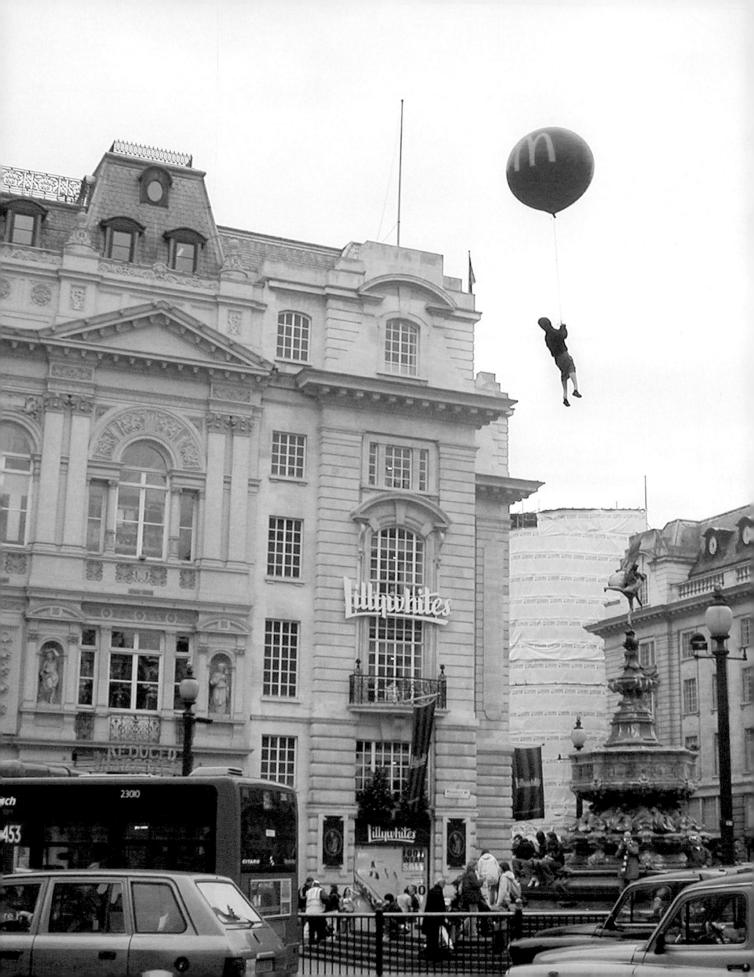

麥當勞正在偷走我們的孩子。

吊著充氣娃娃的氣球拴在路燈上。
九小時後氣球沒氣了，被公車撞到。
2004年，倫敦，皮卡迪里圓環。

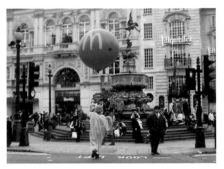

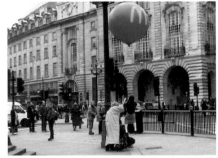

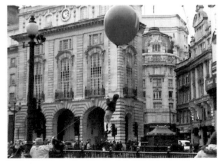

我在拍照時，波多貝羅市場上的一個攤販告訴我：
「我聽說是警察放在那裡的，這樣你就會抬起頭，電腦就能掃瞄你的臉。」

倫敦，托騰漢法院路（Tottenham Court Road）。
為期兩週。

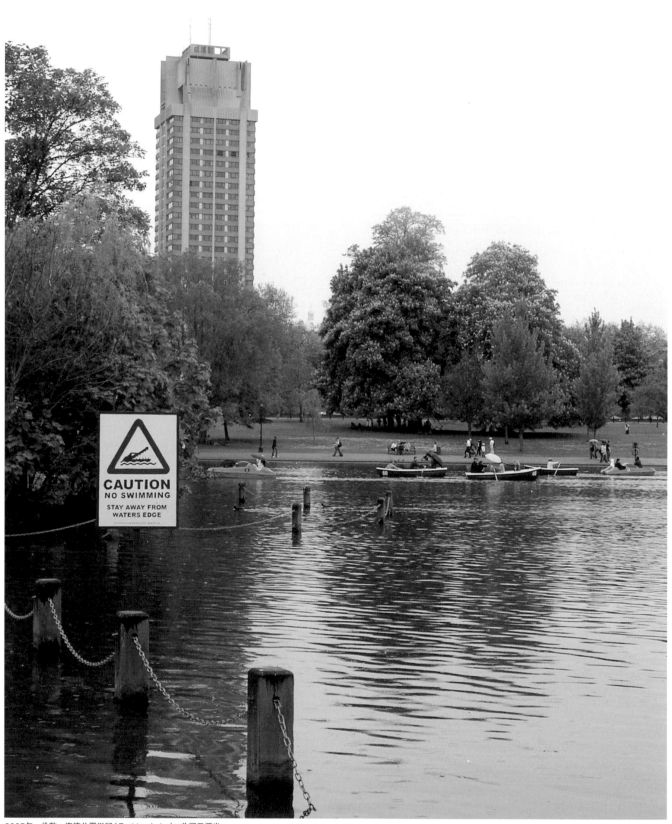

CAUTION
NO SWIMMING

STAY AWAY FROM
WATERS EDGE

2005年，倫敦，海德公園浴湖（Bathing Lake）。為期三週半。

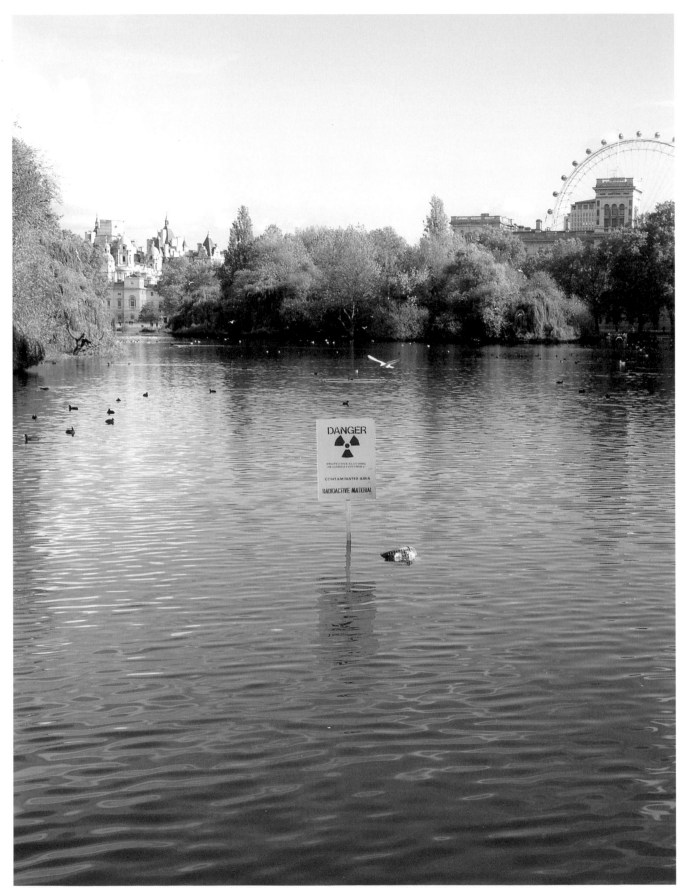

貼在聖詹姆士公園內的標語，2004年。倫敦市警讓事情看起來真實多了，他們安排了一個維持公共秩序的警員站在附近的橋上，告訴大家不要驚慌。為期二十二小時。 219

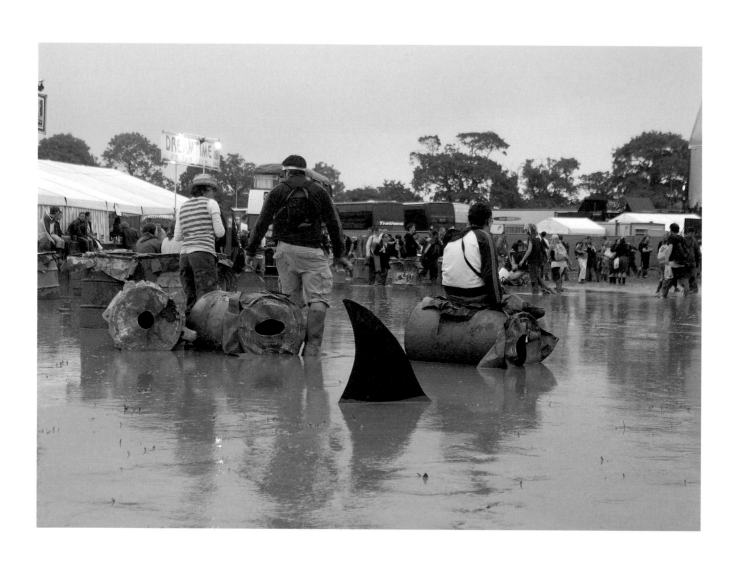

2005年，格拉斯頓伯里音樂節（Glastonbury Festival）。

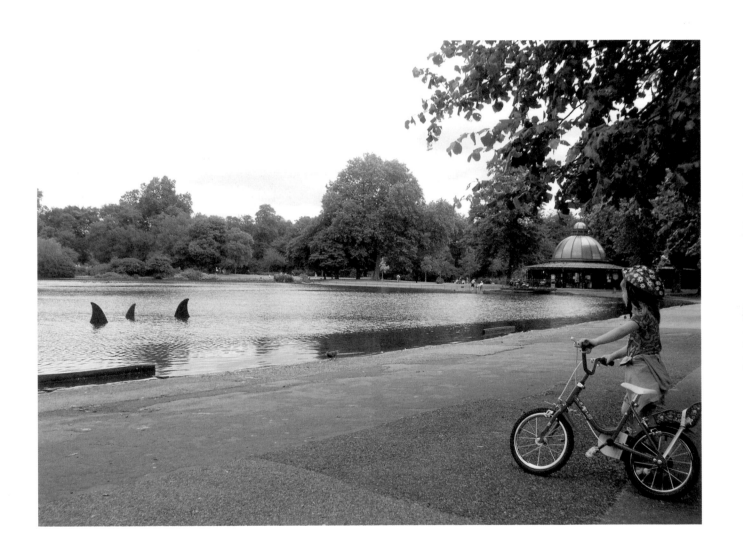

2005年，倫敦，維多利亞公園。為期三個月。

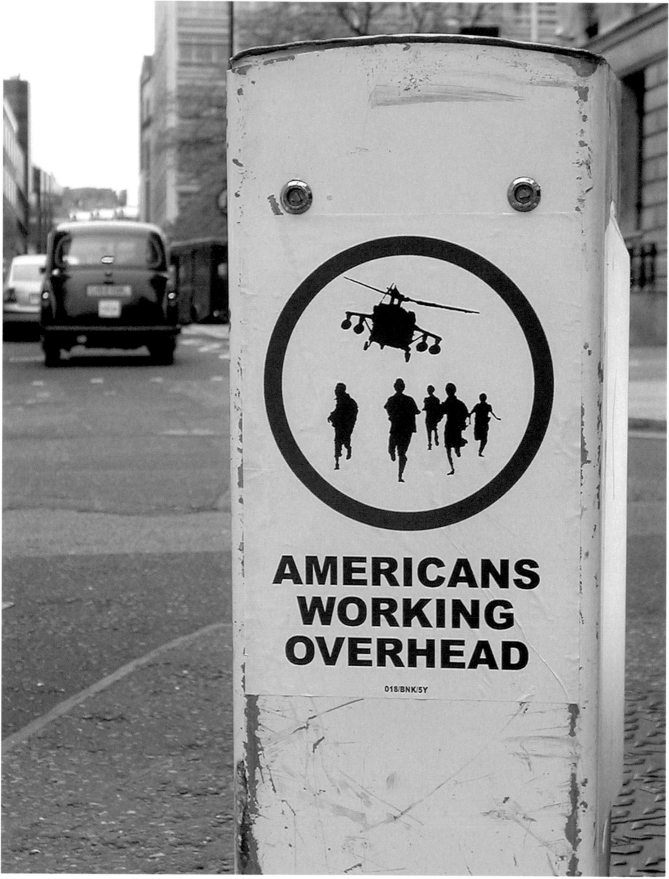

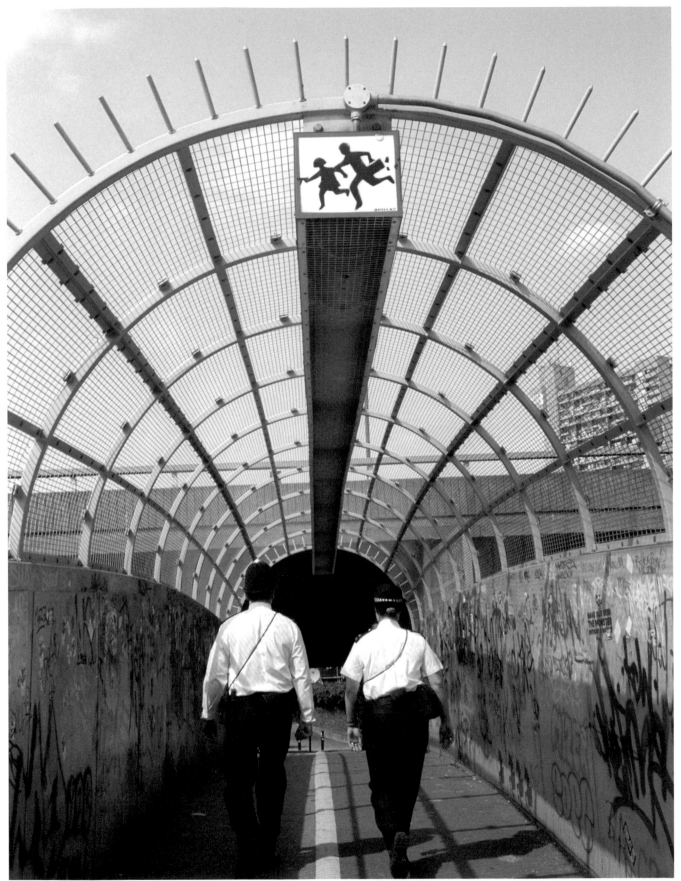

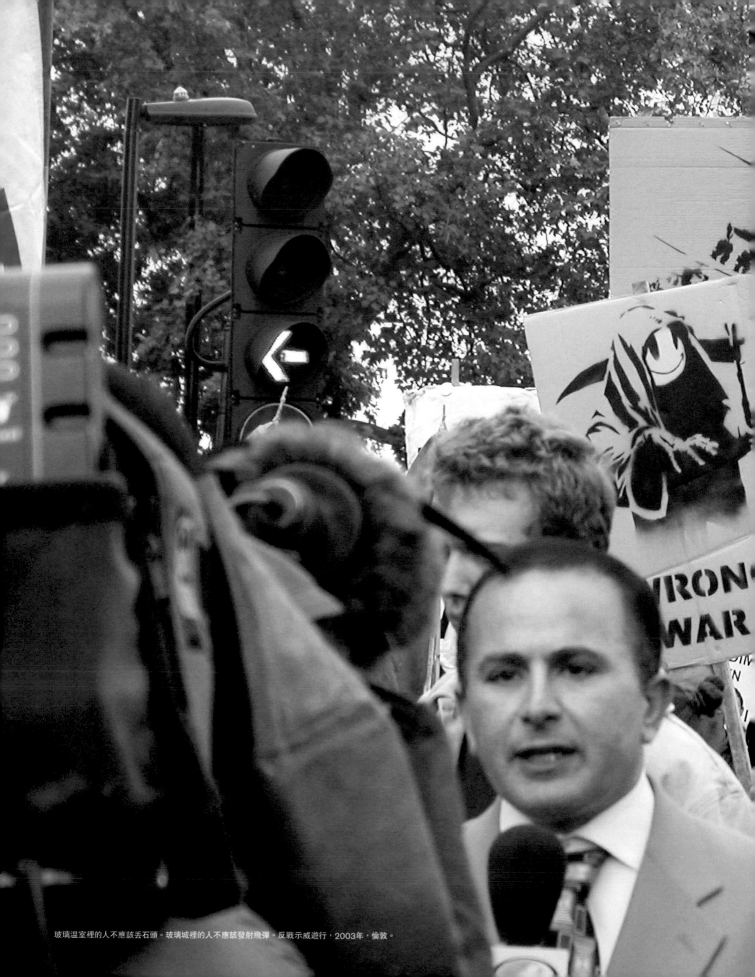

玻璃溫室裡的人不應該丟石頭。玻璃城裡的人不應該發射飛彈。反戰示威遊行，2003年，倫敦。

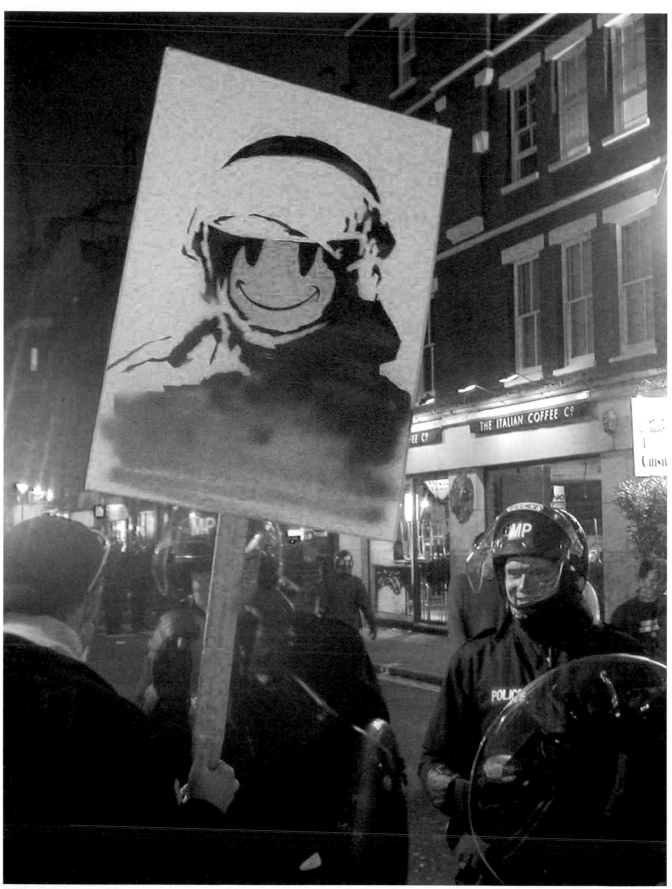

勞動節示威遊行，2003年，倫敦。

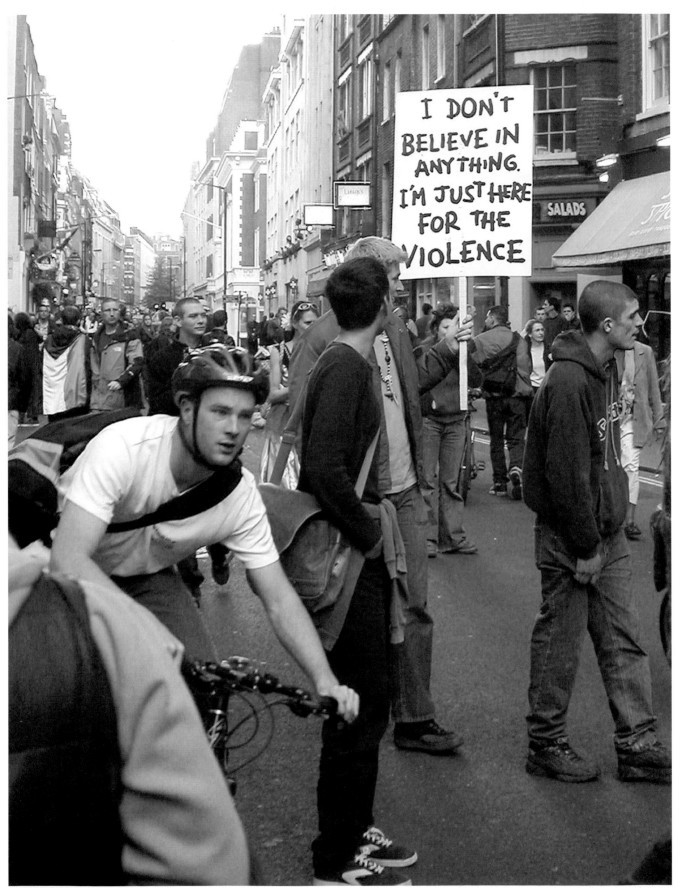

傳給陌生人的標語牌，勞動節示威遊行，2003年，倫敦。

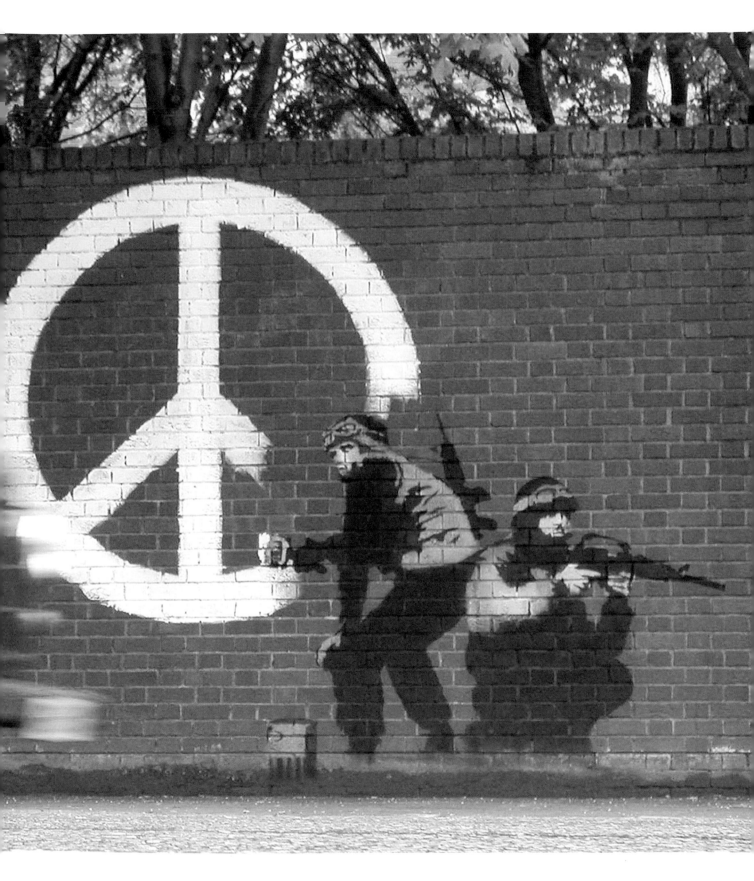

231

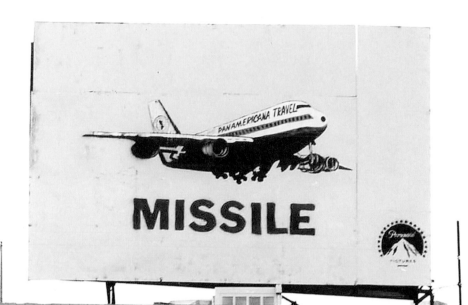

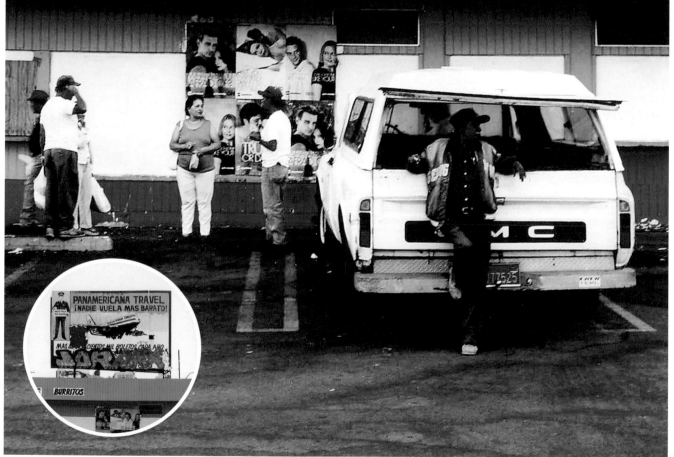

修改過的廣告看板，2002年，洛杉磯。

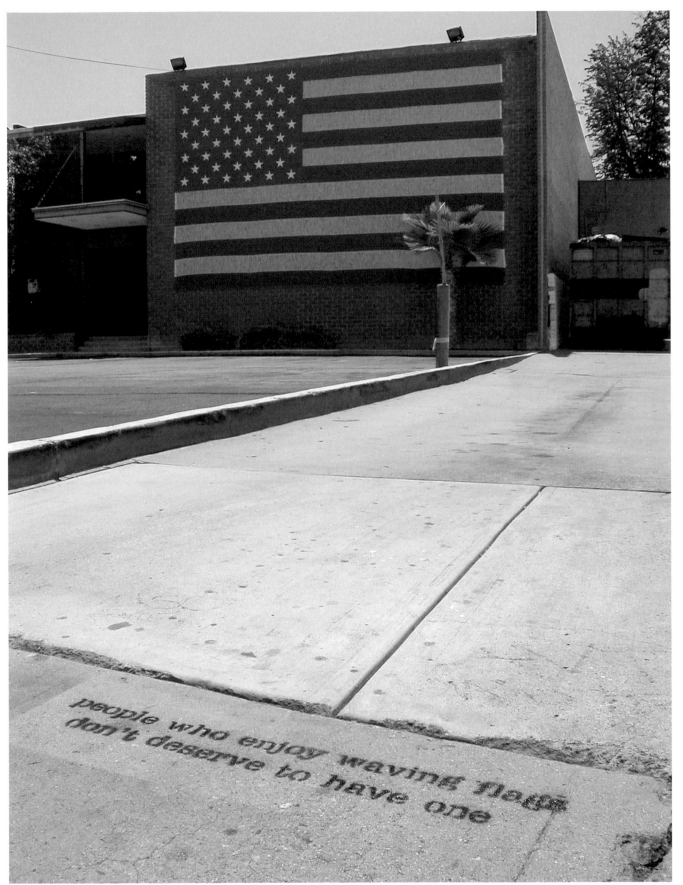

MANIFESTO

宣言

摘自獲頒英國優異服務勳章的陸軍中校Mervin Willett Gonin的日記。
Gonin中校是第一批到達納粹死亡集中營Bergen-Belsen的英國軍人。
該營於1945年四月第二次世界大戰接近尾聲時獲得解放。

對於我和士兵們接下來要待上一個月的恐怖營，我無法恰當地描述。
那只是片不毛的荒野，像養雞場一樣荒蕪。
到處都是屍體，有些堆成一大疊，有時他們就死在倒下來的地方，形單影隻或兩兩為伴。
花了一些時間才習慣走在路上時看到男女老幼倒在你身旁，並竭力忍住不去幫忙。
在那裡要趁早習慣個體毫無價值可言這個念頭。
我們都知道，每天有五百個人奄奄一息，
然後每天有五百個人在死亡邊緣繼續掙扎好幾個禮拜，
而我們能做的任何事情，要過那麼久才能夠起些微的成效。
然而，眼睜睜看著罹患白喉的孩子死於喉部堵塞仍很令人難受，
因為我們明知道氣管切開術和看護就能救人一命。
有人看到一些女人溺死在自己的嘔吐物裡，因為她們虛弱到無法轉頭。
還有些男人緊抓住半條麵包，吃著上面的蟲，
只因為他們得吃蟲才能活下去，蟲和食物對他們而言幾乎沒有什麼差別了。
一堆堆的屍體，一絲不掛且令人不忍卒睹。
有個女人虛弱得站不起來，我們給了她一些食物，她只能倚著屍體，躺在火爐邊煮。
男人女人都在野外隨地蹲下，好減輕讓腸子痛得難受的痢疾。
一個女人光著身子大剌剌站著，她用分到的肥皂洗澡，
水取自一座貯水槽，那裡頭還浮著一具孩子的遺體。
英國紅十字軍抵達後不久，大量口紅也開始湧入，雖然兩者間可能毫無關連。
我們男人根本不要這個，巴不得有其他千百種東西，我也不知道是誰去要到這些口紅。
我多希望能找出是誰做的，簡直是神來之筆，絕對貨真價實的卓越才華。
我相信沒什麼比口紅更能安慰那些被關起來的人。
女人躺在床上，沒有床單，也沒有睡袍，卻搽了鮮紅色的口紅。
你看著她們四處走動，只有肩膀上披了一條毯子，此外一無所有，臉上卻有鮮紅色的嘴唇。
我看到一個女人死在驗屍台上，手裡緊抓著一條口紅。
終於有人讓她們再度成為一個人，她們是人，不再只是刺在手臂上的號碼。
到了最後，她們能夠關心自己的外表。
那口紅開始把人道還給了她們。

來源：帝國戰爭博物館

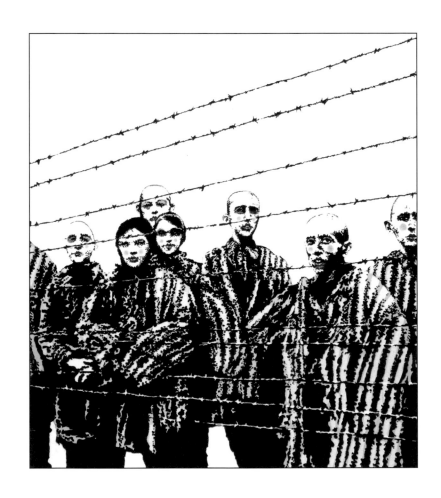

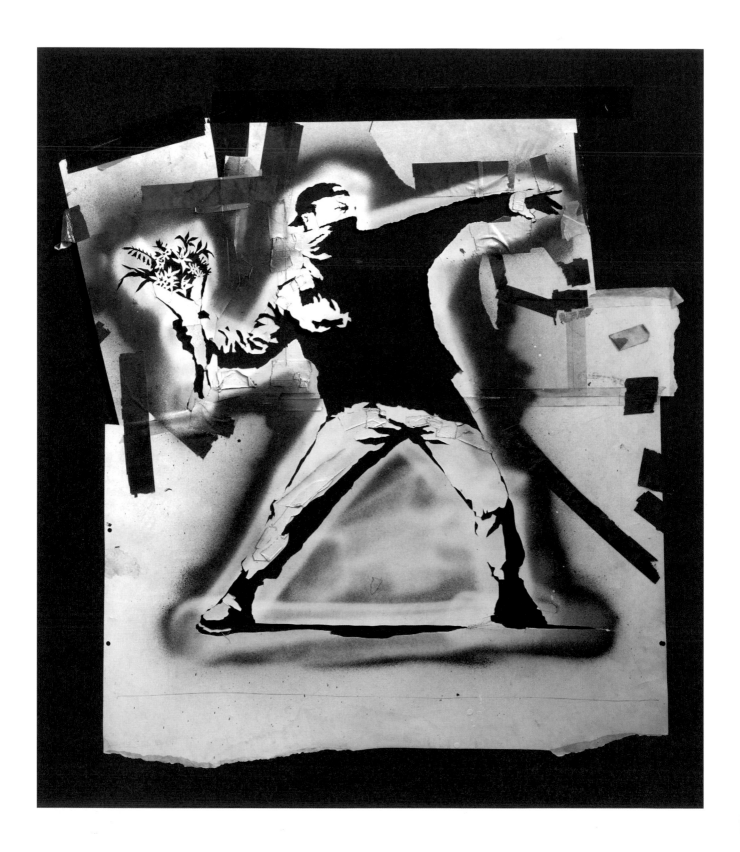

ADVICE ON PAINTING WITH STENCILS

給用模版作畫的建言

- 請求原諒永遠比請求允許容易。
- 沒腦沒腦的惡意破壞也可以用點大腦。
- 這世上最常見的東西，莫過去身懷才華卻不得志的人。
 還沒找到值得待在家裡的理由之前，先出門去吧。
- 思考不拘泥於形式，把形式給毀了，再拿利得要命的刀子捅它一刀。
- 一般四百毫升的油漆罐最多可以塗出五十張A4大小的模版。
 這表示，大約花十英鎊就能一夜之間在鎮上聲名大噪名，或變成討厭鬼。
- 設法避免在人們還會用手指著飛機的地方作畫。
- 噴漆時節省一點，站在八吋外噴向模版。
- 盡可能用合情合理的話向警察解釋自己的行為，這麼做是值得的。塗鴉畫家不是真正的壞蛋。
 真正的壞蛋會想要闖入一個地方，不偷任何東西，而是用你的名字留下一幅畫，
 上面用四呎高的字寫上他們所聽過最白癡的話。
- 要小心，在爛醉如泥、意識不清時執行大任務
 可能會創作出真正令人嘆為觀止的藝術作品，而且至少要蹲一晚的牢房。
- 要讓自己隱形，最簡單的方式就是
 穿著螢光背心，帶著小電晶體收音機，把調頻廣播放得很大。
 如果有人問你的畫是否合法，你只要抱怨一小時的費用太低就好了。
- 侵害財產罪不是真正的罪。人們看著油畫，讚嘆畫家用畫筆傳達意義。
 人們看著塗鴉畫，讚嘆用排水管找到門路。
- 讓自己聲名大噪的時代已經過去了。
 只為了出名而畫的藝術作品，絕對不會讓你出名。
 名聲是你做了一些其他事情的副產品，
 你不會因為想拉一坨屎，就去餐廳點道大餐。

人們不是愛我就是恨我，或他們並不真的在乎。

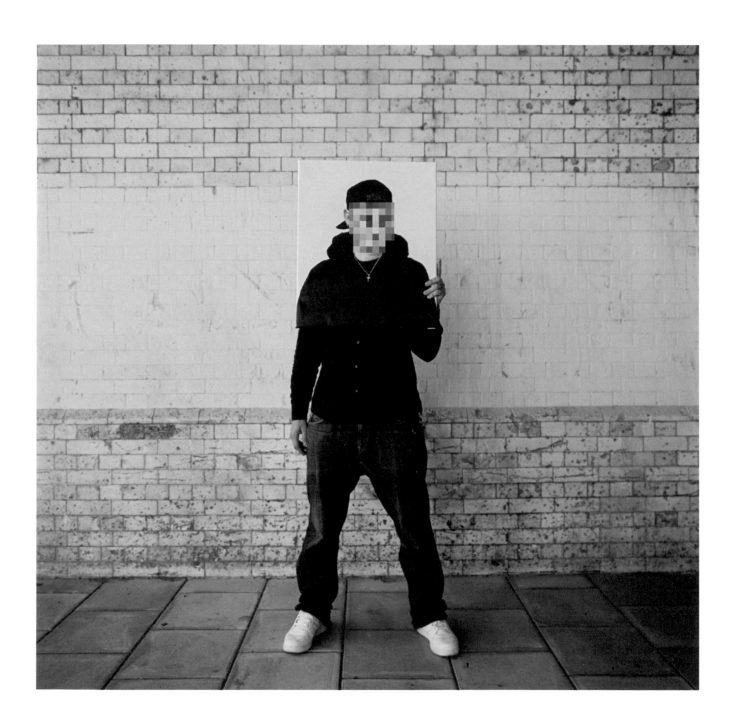

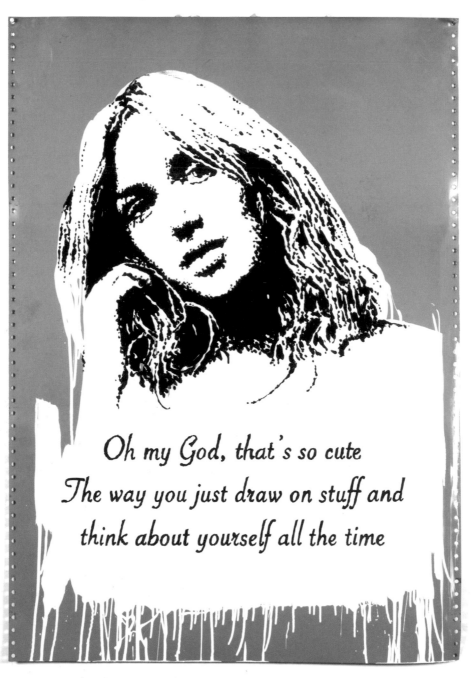

Oh my God, that's so cute
The way you just draw on stuff and
think about yourself all the time

附加的文字及靈感來源：Simon Munnery, Dirty Mark, Mike Tyler, BCP, Crap Hound, Brian Haw, Tom Wolfe和D
附加照片：Steve Lazarides, James Pfaff, Andy Phipps, Maya Hyuk, Aiko及Tristan Manco
技術支援：Eine, Farmer, Luke, Tinks, Faile, Kev, Paul, Wissam, Jonesy, Brooksy和D
版面設計：Jez Tucker
www.banksy.co.uk

以此紀念Casual T